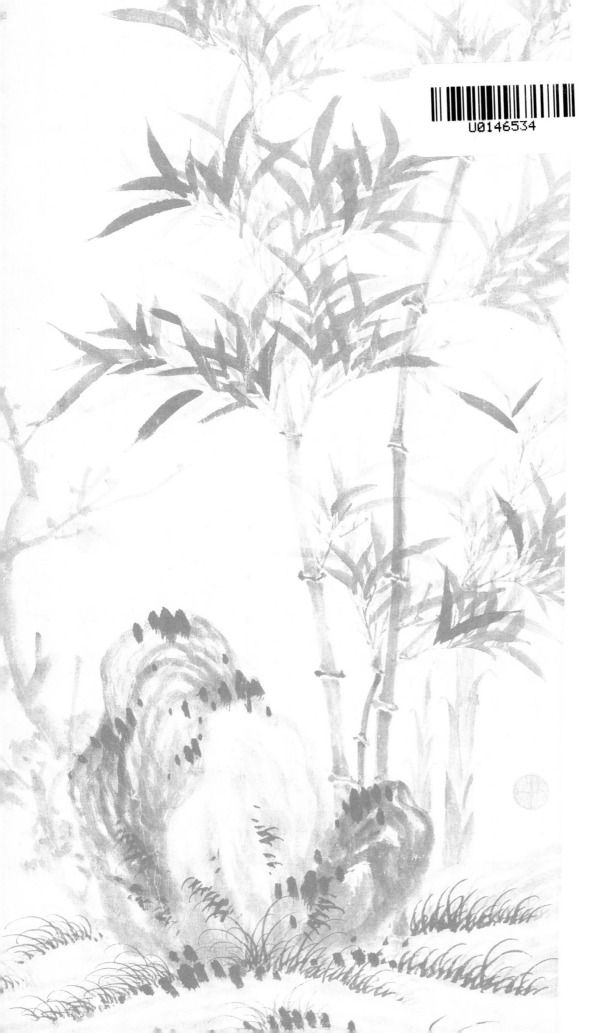

名家

课徒稿

临本

墨竹画谱

柯九思

柯九思 ◎ 绘

上海人民美术出版社

本套名家课徒稿临本系列，荟萃了中国古代和近现代著名的国画大师如倪瓒、龚贤、黄宾虹、张大千、陆俨少等人的课徒稿，量大质精，技法纯正，并配上相关画论和说明文字，是引导国画学习者入门和提高的高水准范本。

　　本书荟萃了元代国画名家柯九思墨竹画谱和大量历代画竹范画，分门别类，汇编成册，以供读者学习临摹借鉴之用。

图书在版编目（ＣＩＰ）数据

柯九思墨竹画谱 ／（元）柯九思绘. -- 上海 ：上海人民美术出版社，2024.5
（名家课徒稿临本）
ISBN 978-7-5586-2938-9

Ⅰ．①柯… Ⅱ．①柯… Ⅲ．①竹－水墨画－作品集－中国－元代 Ⅳ．①J222.47

中国国家版本馆CIP数据核字（2024）第065848号

名家课徒稿临本

柯九思墨竹画谱

绘　　者：［元］柯九思

主　　编：邱孟瑜

策　　划：徐　亭

责任编辑：徐　亭

技术编辑：齐秀宁

调　　图：徐才平

出版发行：上海人民美术出版社
　　　　　（上海市闵行区号景路159弄A座7楼）

印　　刷：上海印刷（集团）有限公司

开　　本：889×1194　1/12

印　　张：5.67

版　　次：2024年5月第1版

印　　次：2024年5月第1次

书　　号：ISBN 978-7-5586-2938-9

定　　价：66.00元

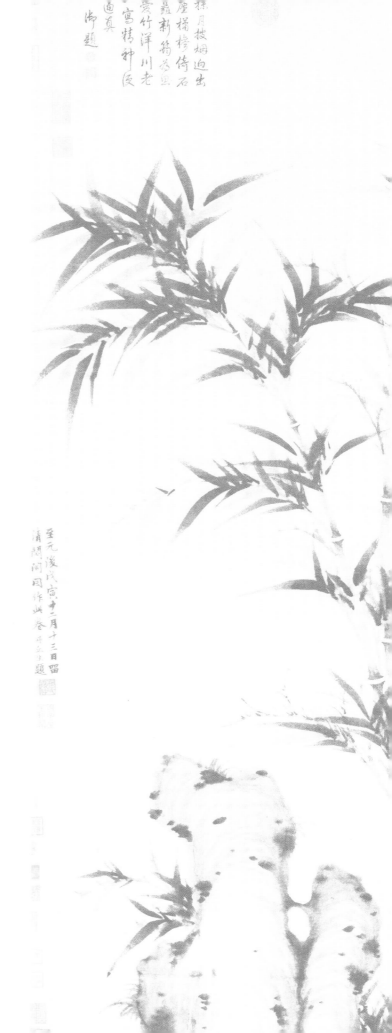

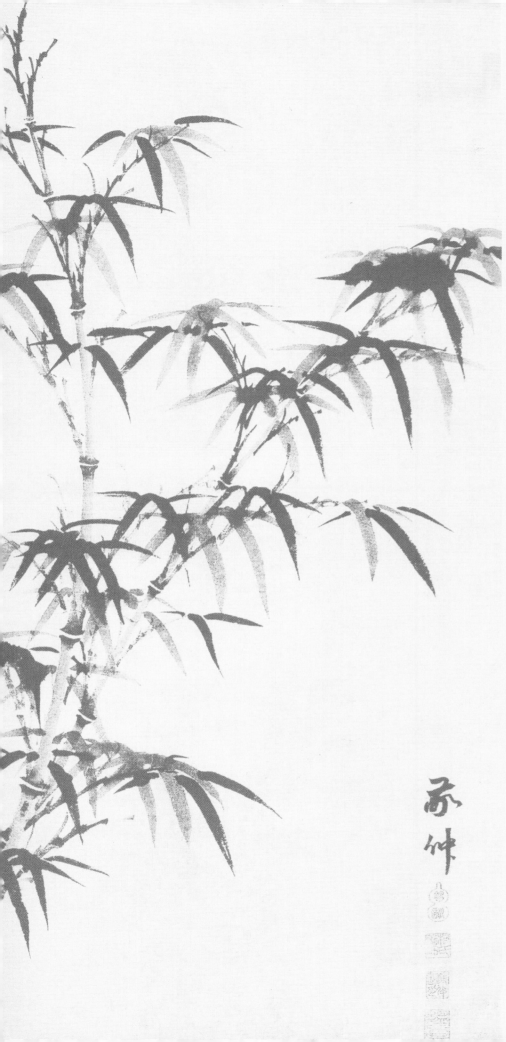

目 录

概述 ································ 4

画论摘选 ···························· 5

墨竹谱 ······························ 6

柯九思墨竹范图 ······················ 28

宋代名家画竹范图 ···················· 35

元代名家画竹范图 ···················· 39

明代名家画竹范图 ···················· 54

清代名家画竹范图 ···················· 59

概述

柯九思（1290—1343），字敬仲，号丹丘、丹丘生、五云阁吏，台州仙居（今浙江仙居县）人。柯九思是元代著名书画家和文物鉴藏家，幼年从父读书，承家学，能诗善画，晚年流寓松江（今属上海市）。著有《丹丘生集》《竹谱》等。

柯九思博学能诗文，善书，四体八法都能起雅去俗，素有诗、书、画三绝之称。他的绘画以"神似"著称，擅画竹，并受赵孟𫖯影响，主张以书入画，曾自云："写干用篆法，枝用草书法，写叶用八分，或用鲁公撇笔法，木石用折钗股、屋漏痕之遗意。"柯九思多藏魏晋人书法，如晋人书《曹娥诗》，也有部分宋人的精品，如苏轼《天际乌云帖》和黄庭坚《动静帖》等，经他鉴定的书画名迹流传至今者颇多。

元代画竹之风可分两派：工笔勾勒青绿设色者称为"画竹"，水墨写意者称为"写竹"，尤以写竹为盛。而写竹者除高克恭、赵孟𫖯外，当推柯九思。柯九思墨竹师文同，为湖州竹派的继承者，而又自创新意。柯九思画竹一般竹节不作勾勒，而是先用淡墨晕染，再复以重墨晕染竹节的两端，然后以草法写成竹叶，善用浓淡墨色分竹叶的阴阳向背，以浓墨为面，淡墨为背，层次分明。这种以书入画的画法，融入各种书法用笔，笔力浑厚、劲健，使得整体画面明净，布局清朗，形神兼备，在中国画竹史上独具一格，影响颇为深远。

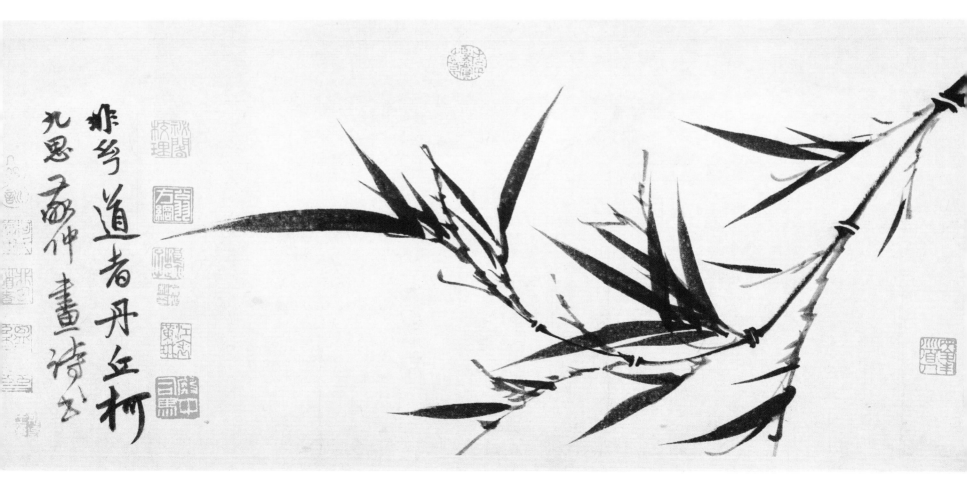

墨竹图卷（局部）

画论摘选

写竹干用篆法，枝用草书法，写叶用八分法，或用鲁公撇笔法，木石用折钗股、屋漏痕之遗意。

——赵孟頫题《柯九思墨竹图》，《式古堂书画考》卷十九

凡踢枝当用行书法为主，古人之能事者惟文苏二公，北方王子端得其法，今代高彦敬、王澹游、赵子昂其庶几。前辈已矣，独走也解其趣耳。

——自题《墨竹图》，《岳雪楼书画录》卷三

右董源《夏景山口待渡图》真迹，岗峦清润，林木秀密，渔翁游客，出没于其间，有自得之意，真神品也。

——题董源《夏景山口待渡图》

山不入目不能画，水未入怀不能吟。

——柯德《春花秋草堂笔记》引柯九思语

《读碑窠石图》，李唐宗室成所画也。予谓笔墨备有神妙两到，于此本见之矣。前人称画山水者必以成为古今第一，信不诬矣，宜乎评者以此本第居神品上上云。

——题李成、王晓《读碑窠石图》

晋人书以韵度胜，六朝书以丰神胜，唐人求其丰神而不得，故以筋骨胜。赵翰林中年书甚有六朝遗意，此《黄庭外景经》是也。予尝收唐人所临《外景经》，筋骨虽佳，其去真迹远矣，反不若赵公是书之为近似也。此为知者道，鉴识之士，必赏余言。

——题赵文敏楷书《黄庭外景经》

与高人胜士游，虽曰瞻其容仪，听其议论，不知其厌冗也。现定武褉帖亦然。窃尝论人，艺进乎神者，盖必以我之至精，而造彼之绝域，然后能与天地相终穷。虽圣人之于道，亦如是而已。后世不求其本，不欲以章句文字之末者求知于人，恕乎其难矣。学书者能知其本而求之，则庶几进乎艺矣。

——重题《兰亭独孤本》

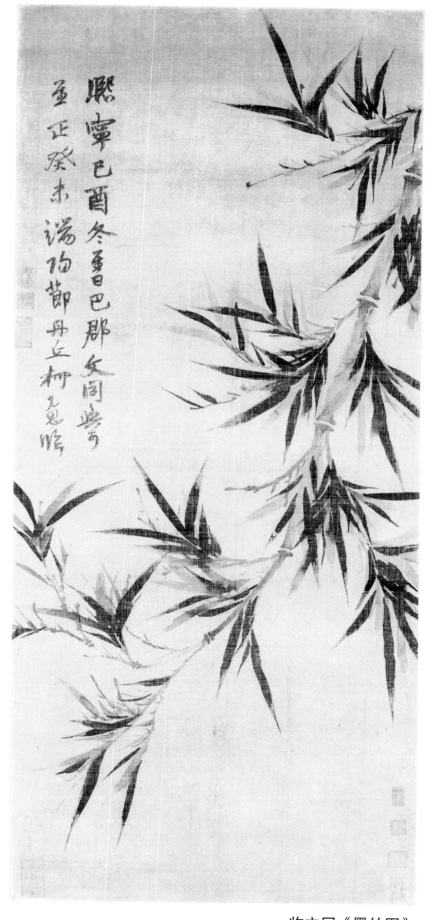

临文同《墨竹图》

墨竹谱

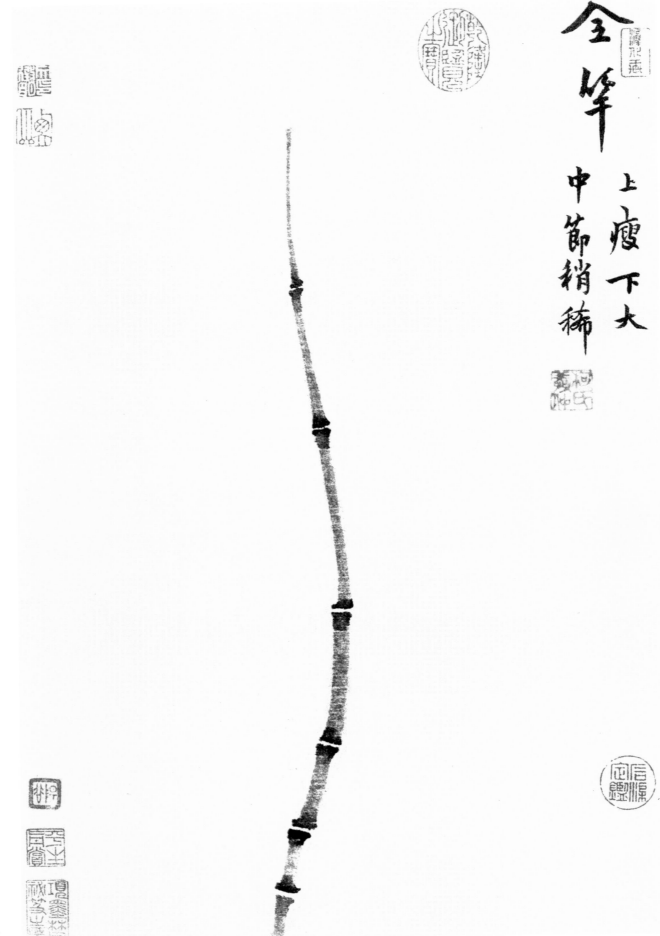

全竿

上瘦下大，中节稍稀。

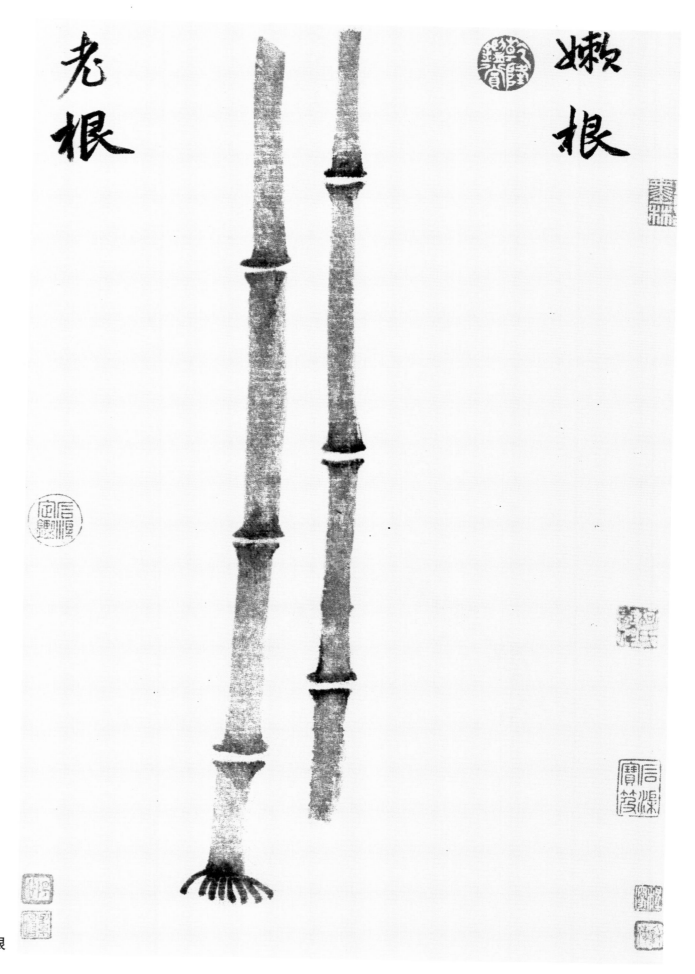

老根

嫩根

嫩根、老根

弁鞭

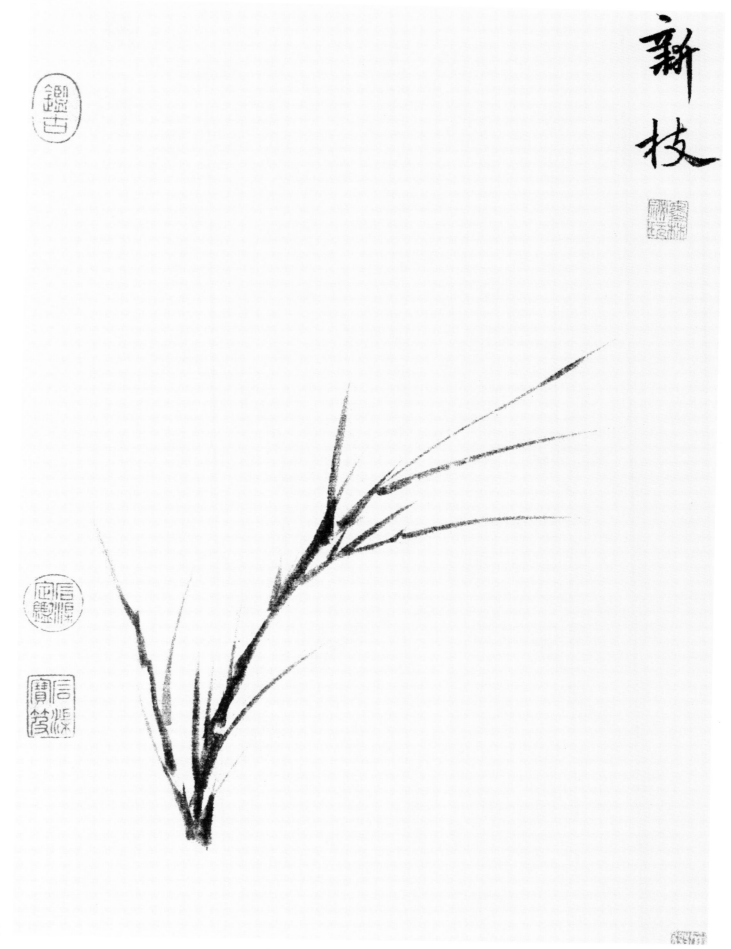

新枝

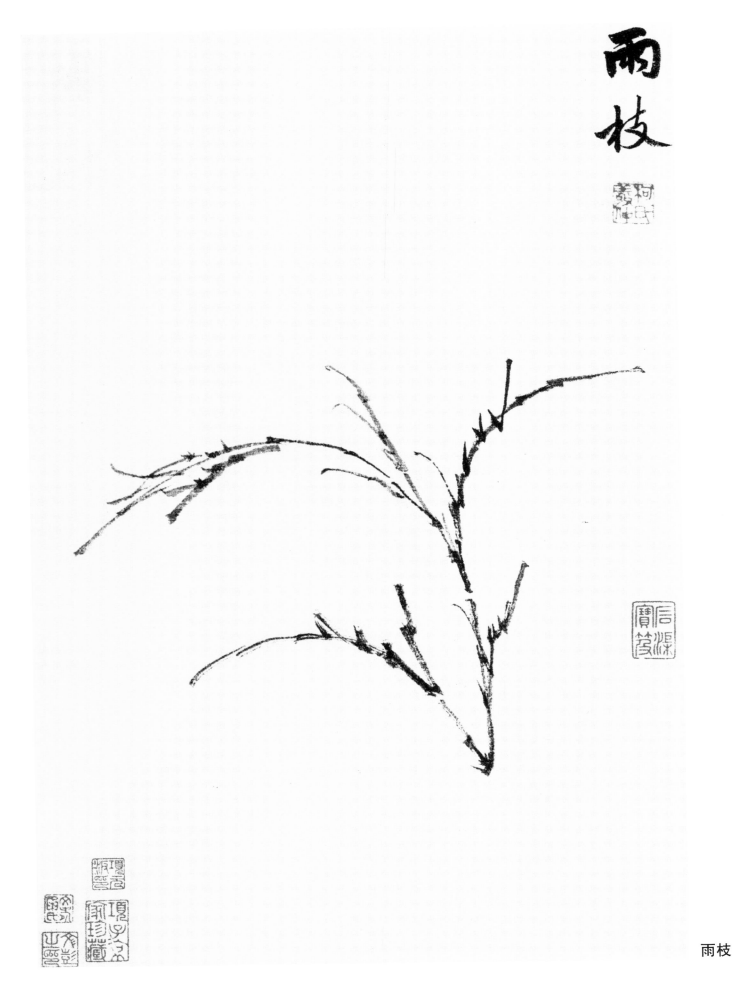

雨枝

風
枝

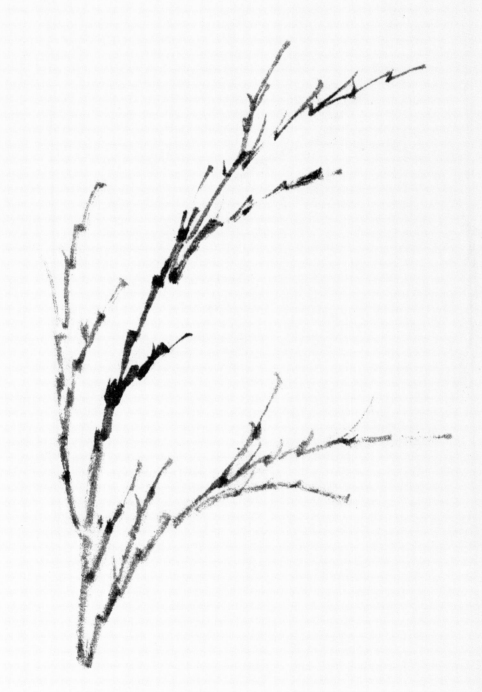

风枝

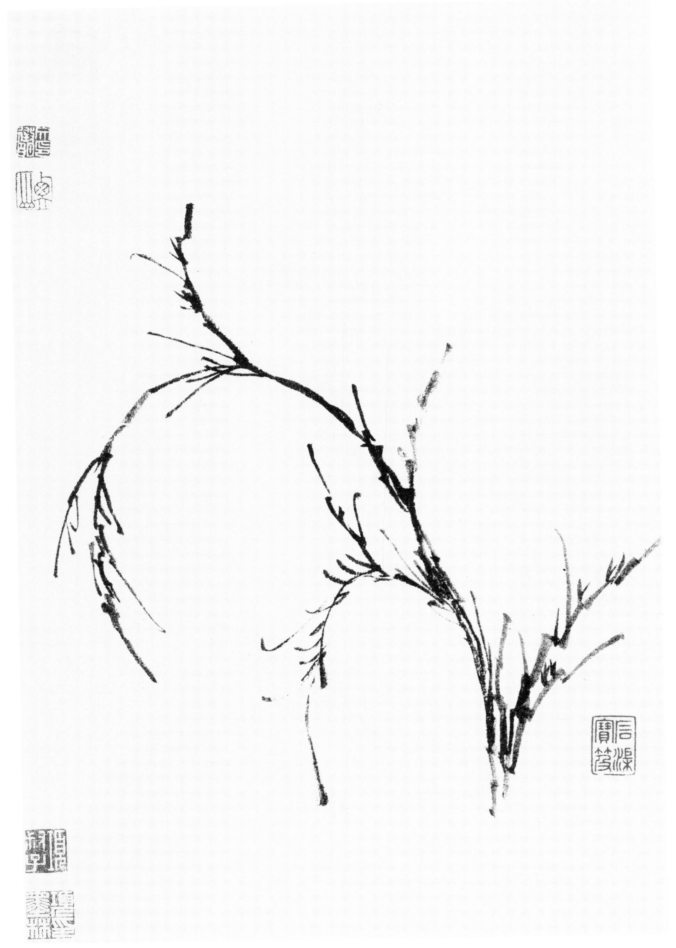

枯枝

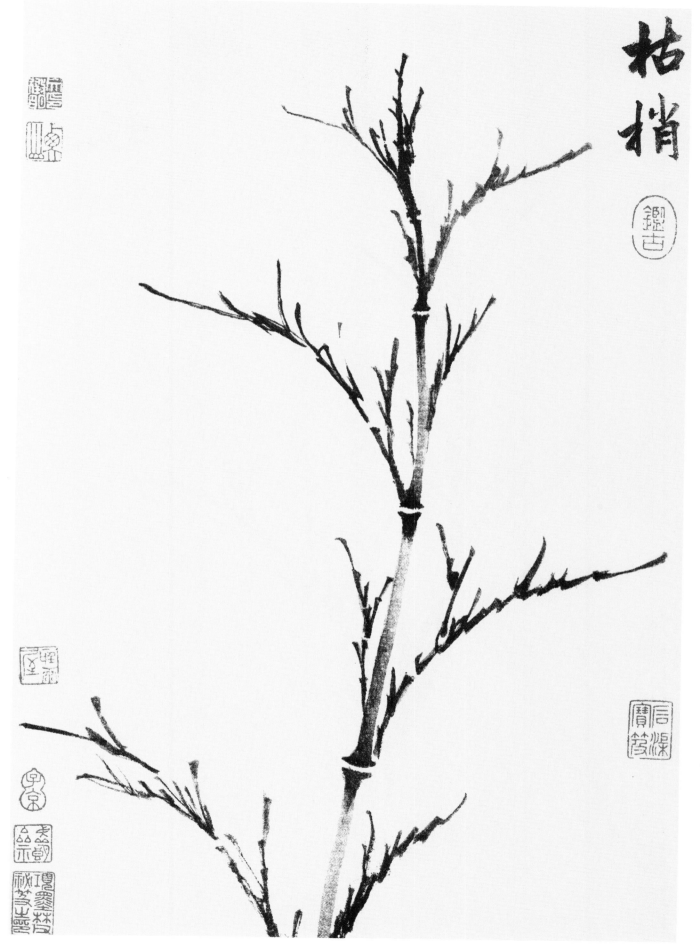

枯梢

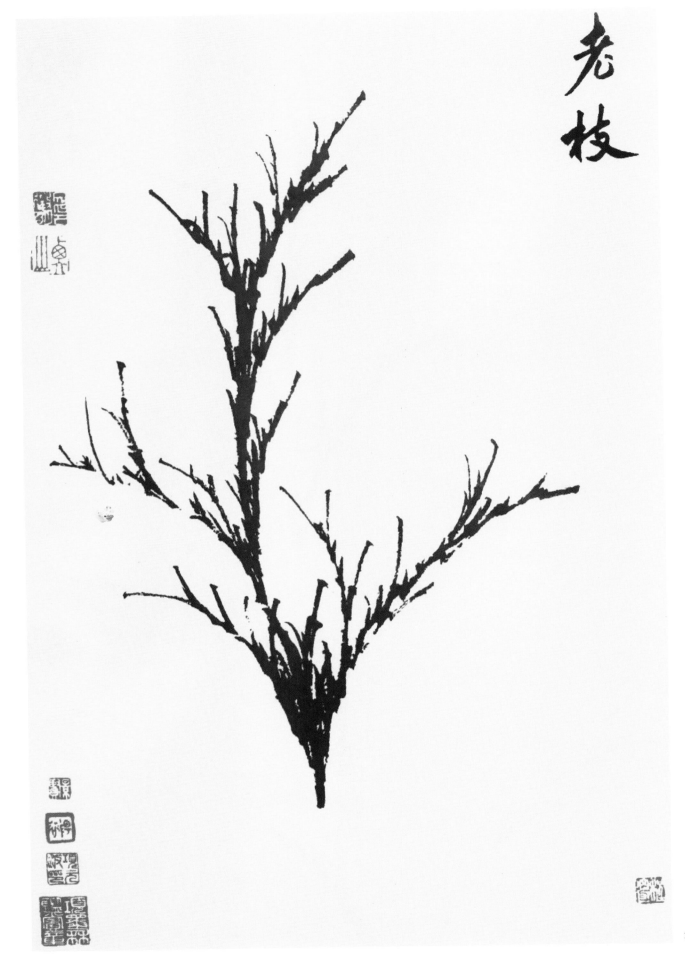

老枝

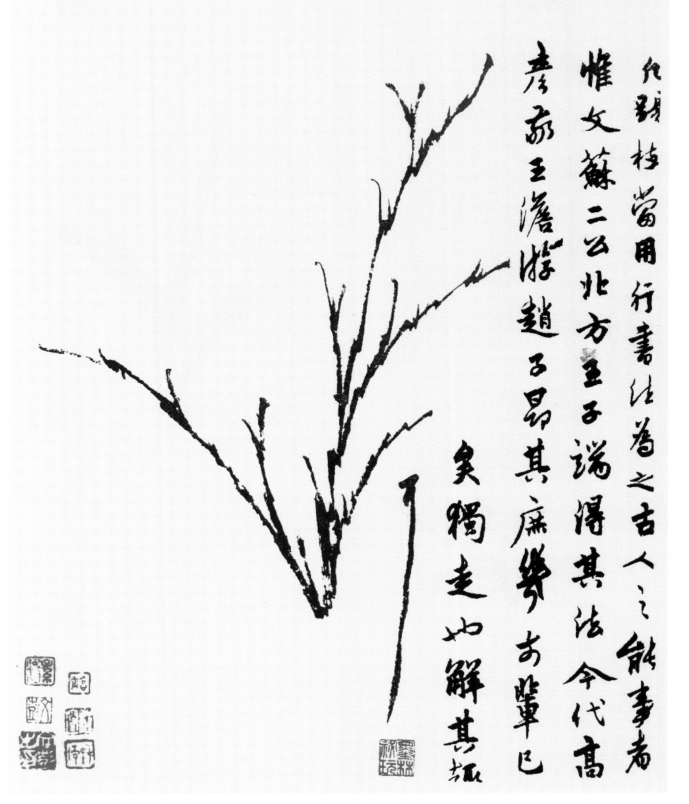

嫩枝

嫩枝當用行書法書之古人之能事者惟文蘇二公北方王子瑞得其法今代高彥敬王澹游趙子昂其庶幾其奇峰奇輩已吳獨走如解其趣

嫩葉

新葉

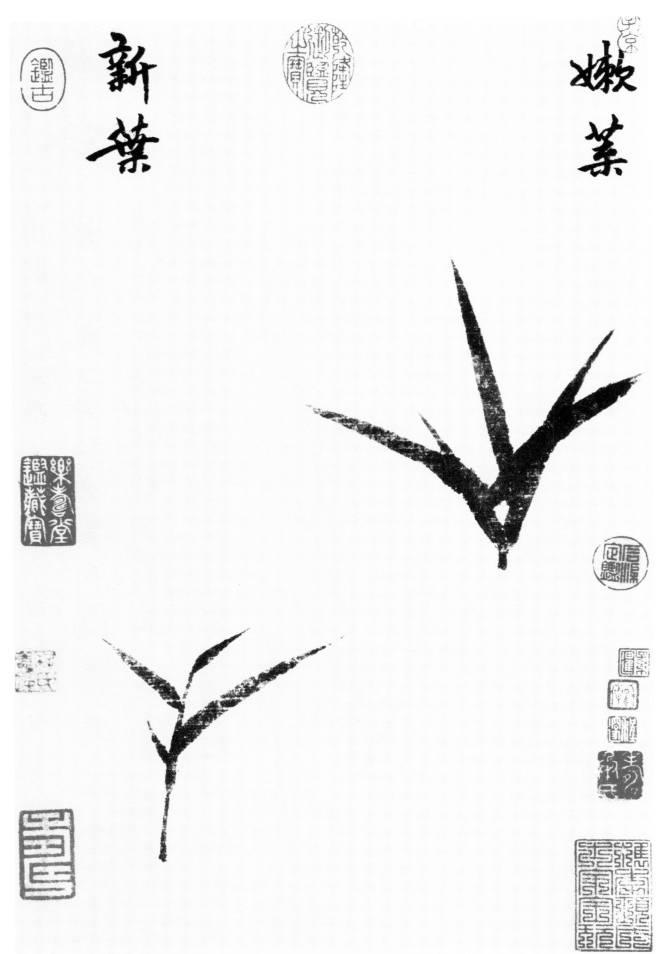

嫩叶、新叶

16

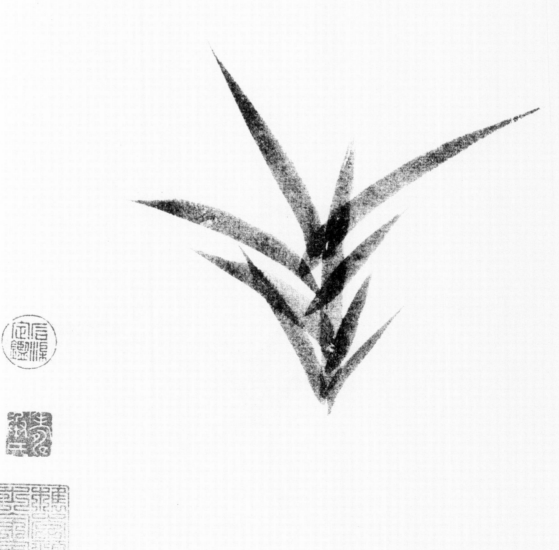

茂叶

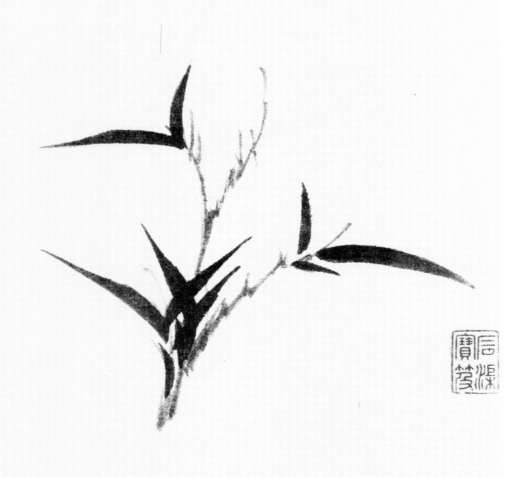

老叶

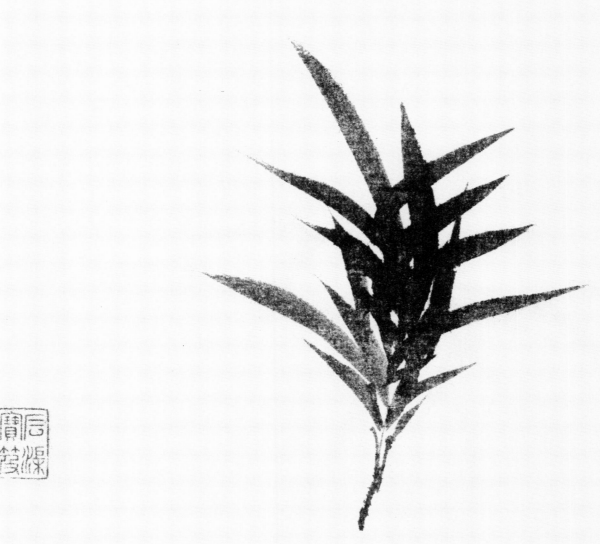

叶繁

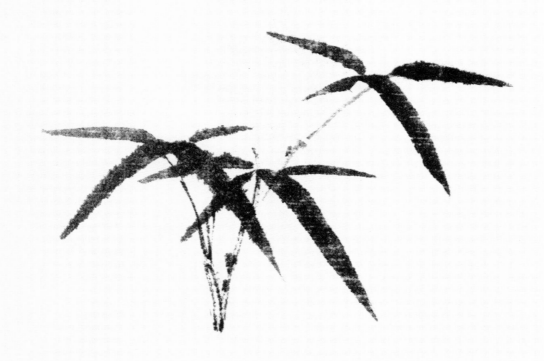

雨叶

雨葉破墨與古説同

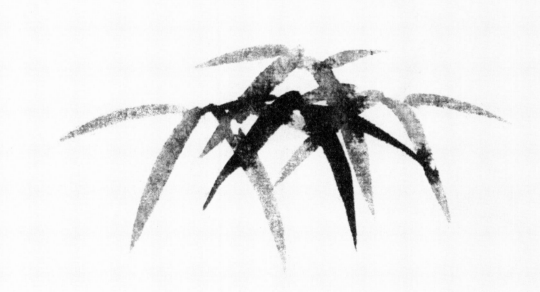

雨叶破墨

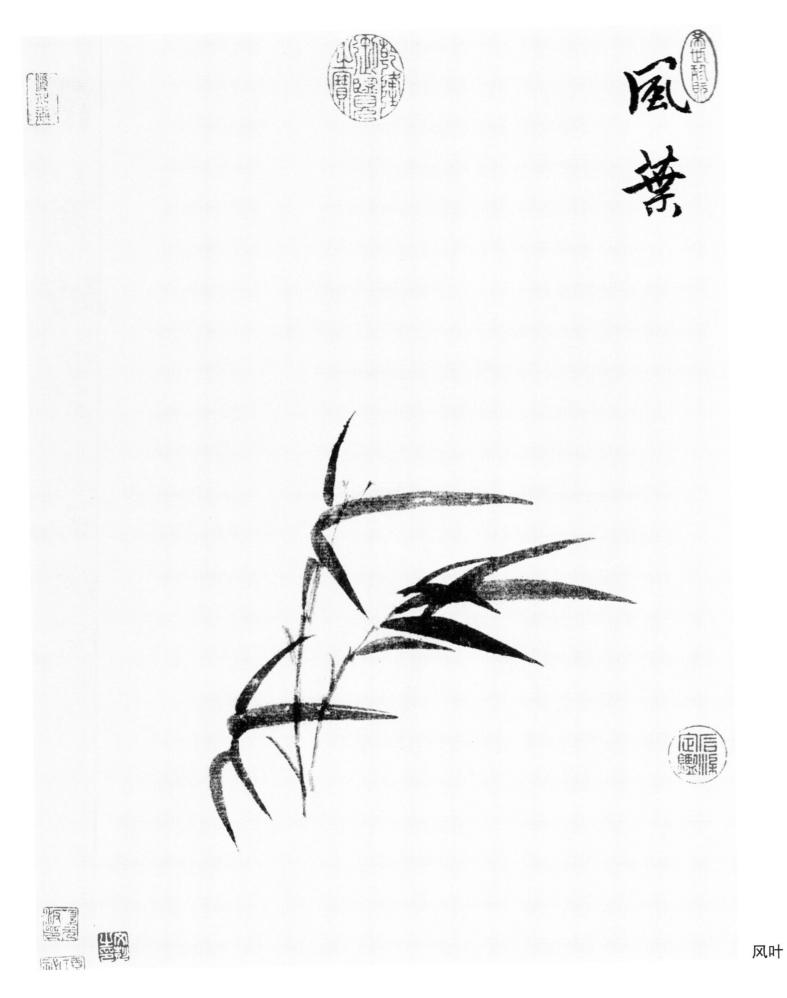

風葉

风叶

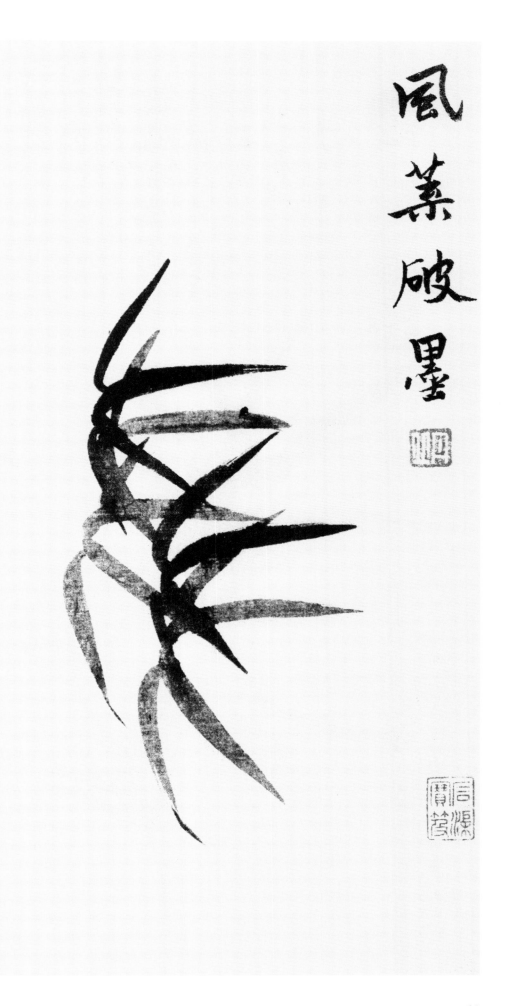

風葉破墨

风叶破墨

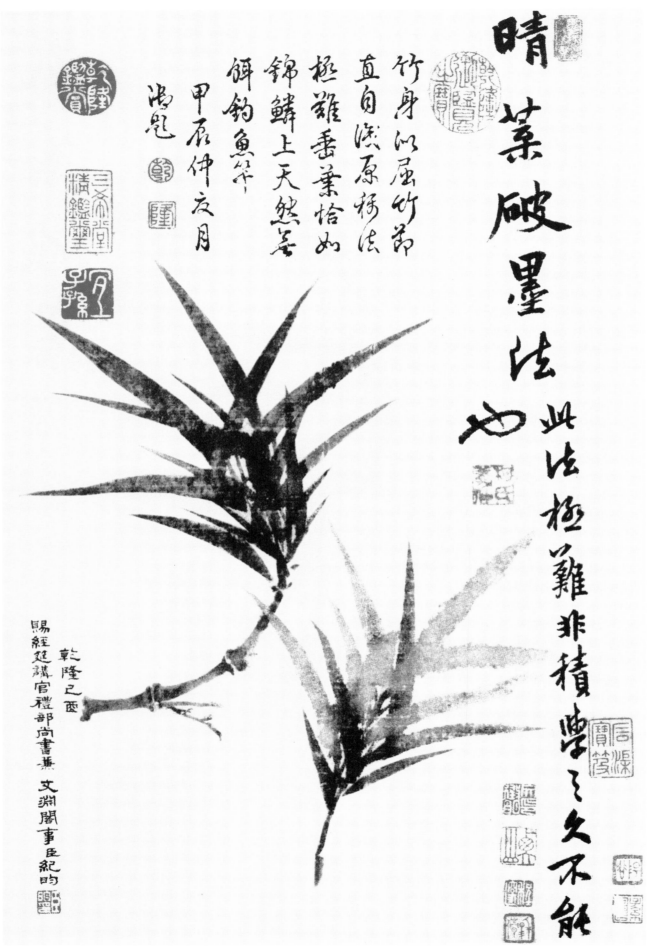

晴叶破墨法

竹身以屈竹节

直自浅原稿法

极难垂叶恰如

锦鳞上天然若

饵钩鱼竿

甲辰仲夏月

晴叶破墨法

此法极难，非积学之久不能也。

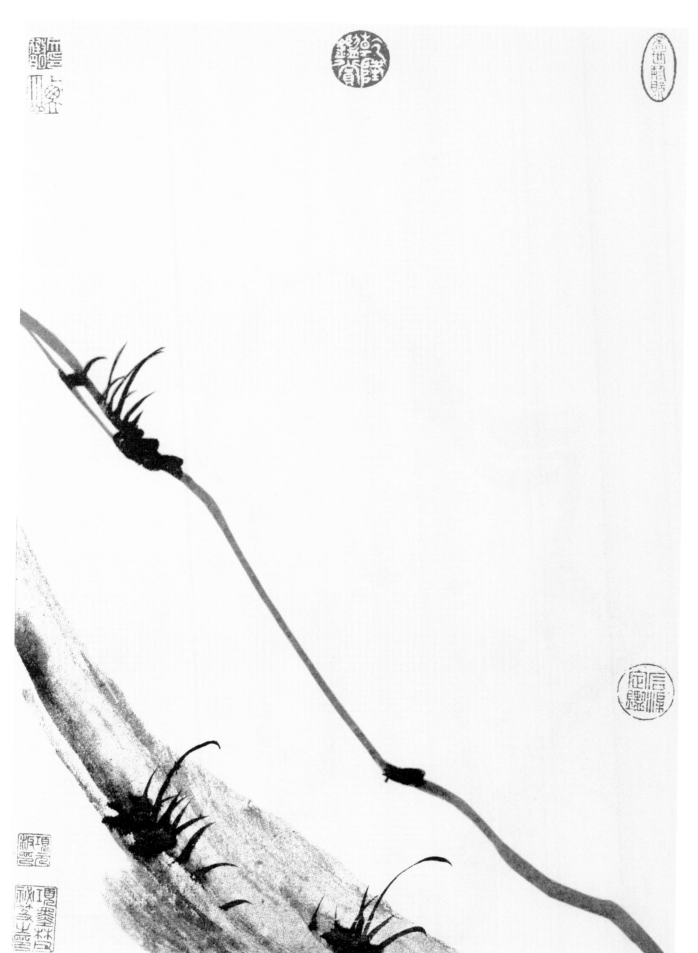

坡脚

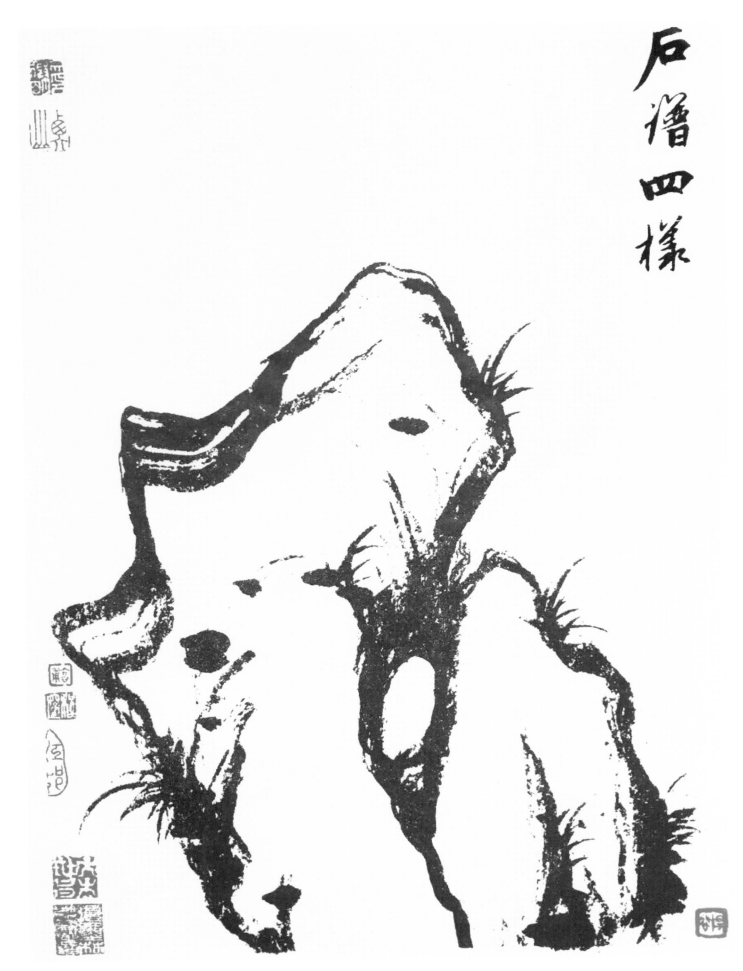

石谱四样

石谱四样之一

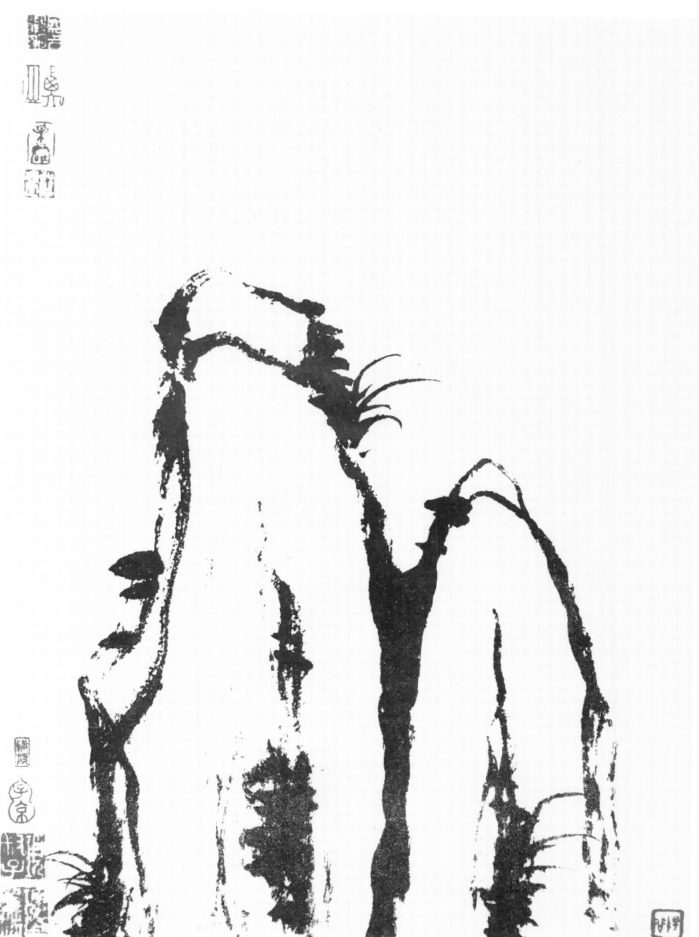

石谱四样之二

柯九思墨竹范图

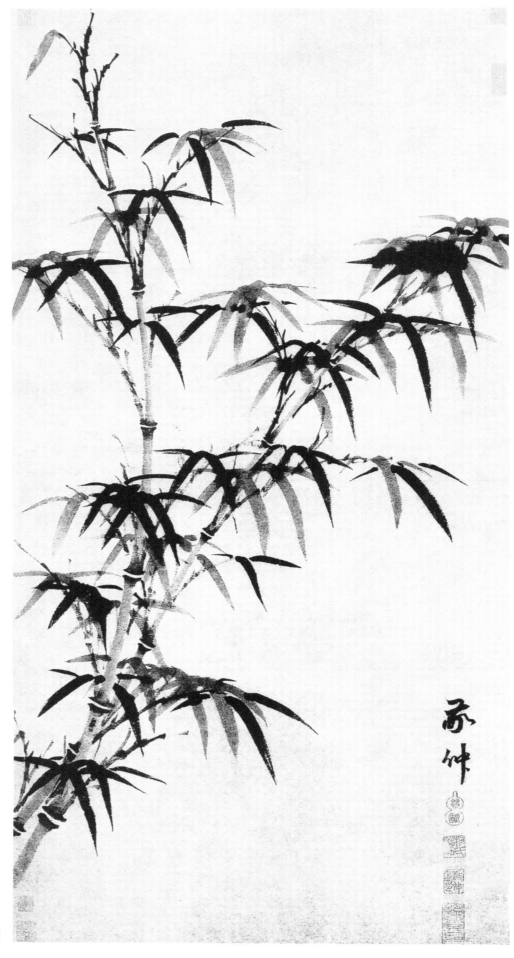

双竹图

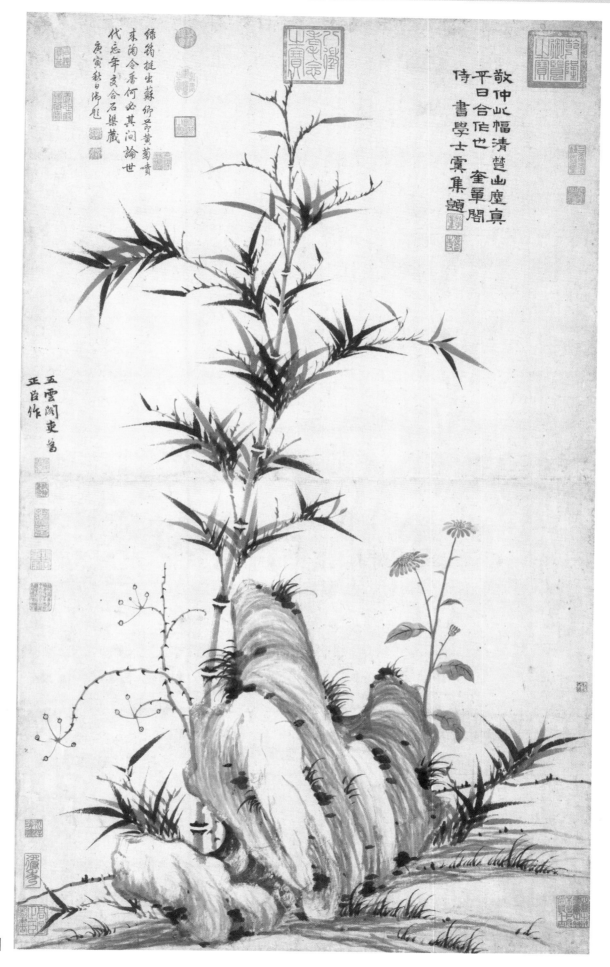

晚香高节图

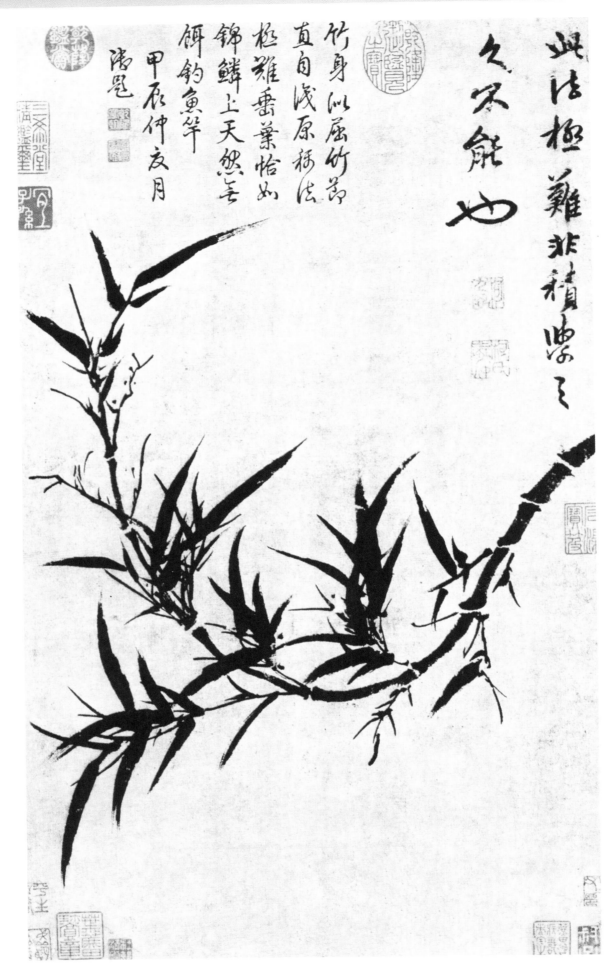

此法極難非精□之
久不能也

竹身以屈竹芍
直自淺原稿法
極難□葉怡如
錦鱗上天然□
餌釣魚竿
甲辰仲友月
海□

横竿晴翠图

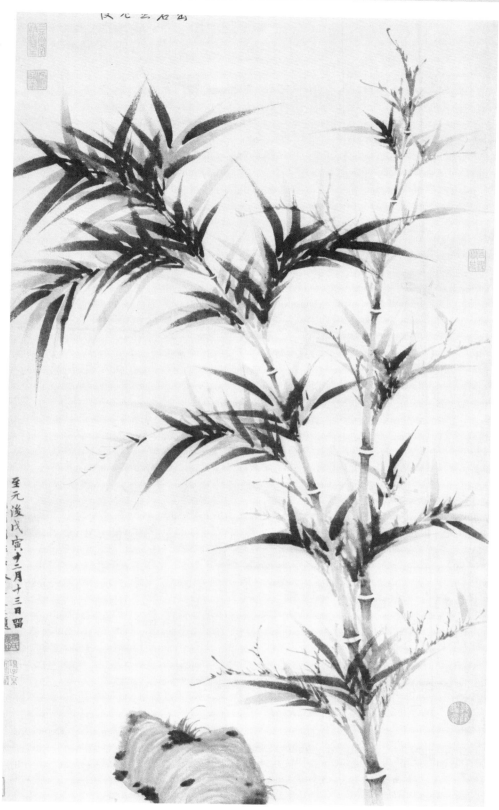

清閟阁墨竹图（局部）

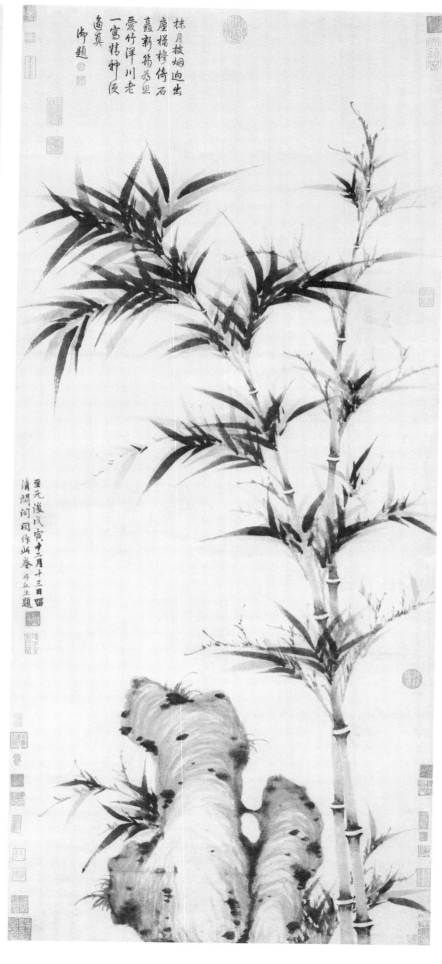

清閟阁墨竹图

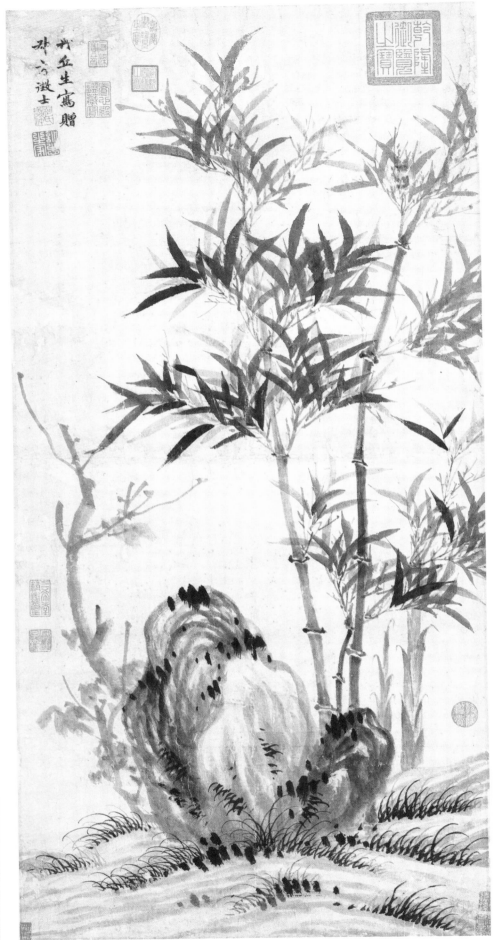

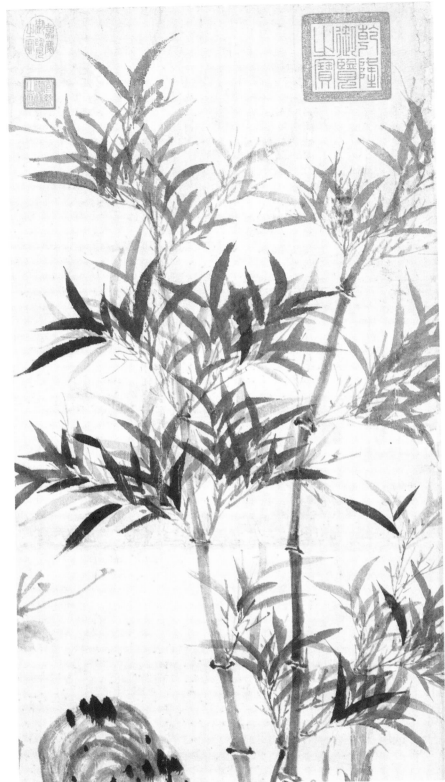

古木竹石图（局部）

古木竹石图

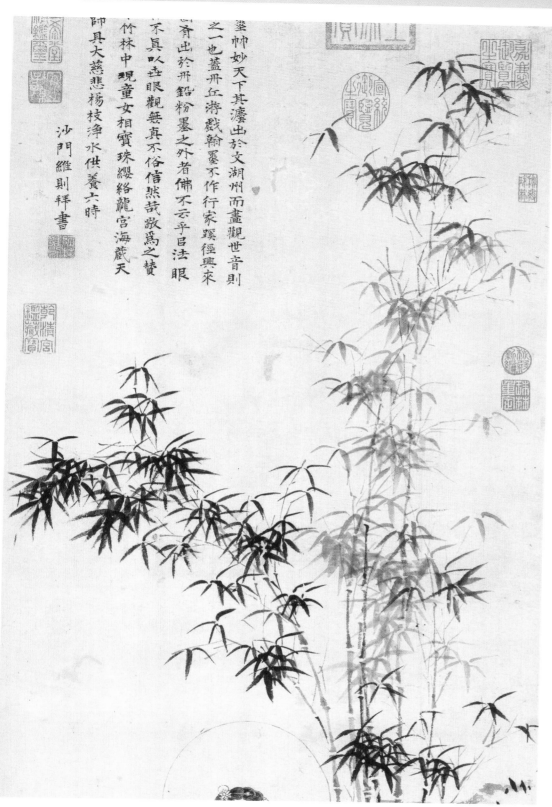

竹林大士图（局部）

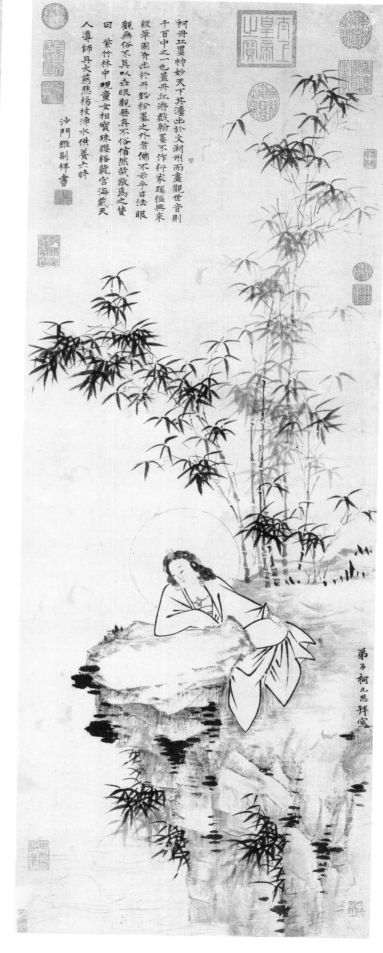

竹林大士图

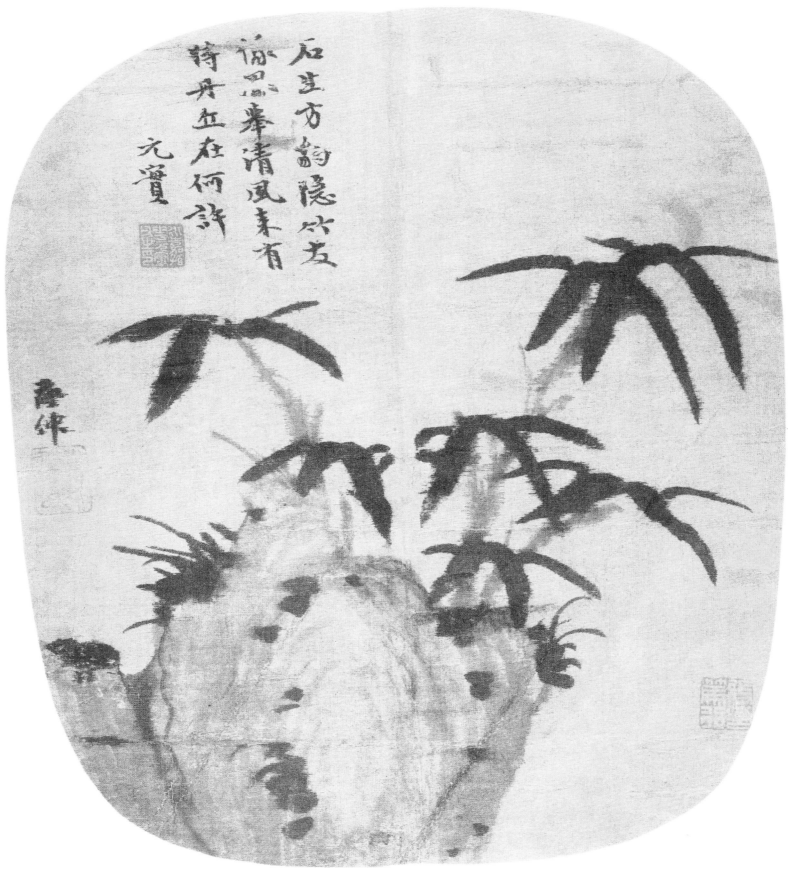

石生方韵隐竹友
䕃照摹清风来有
持丹立在何许
元賣

竹石图

宋代名家画竹范图

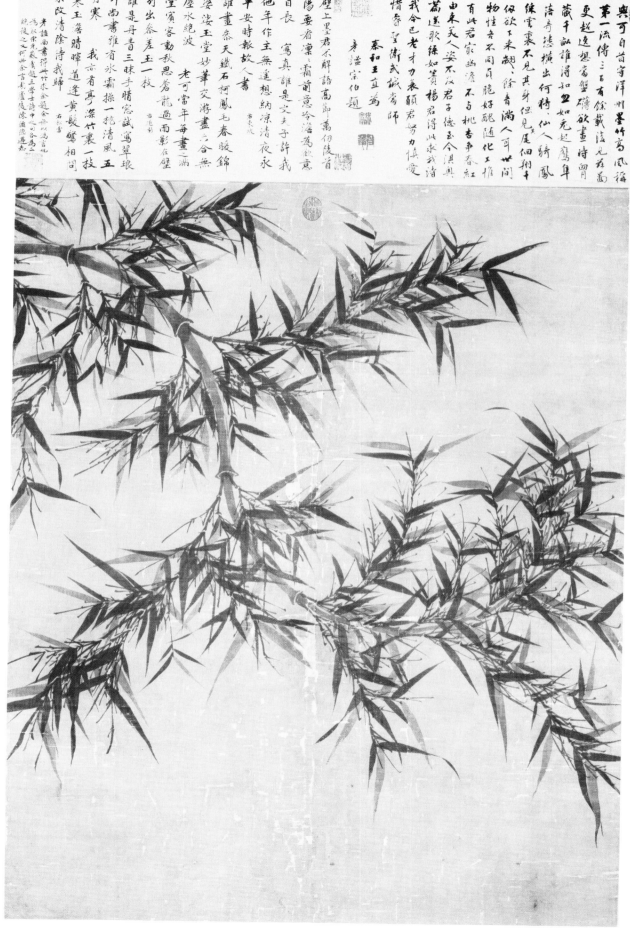

文同　墨竹图

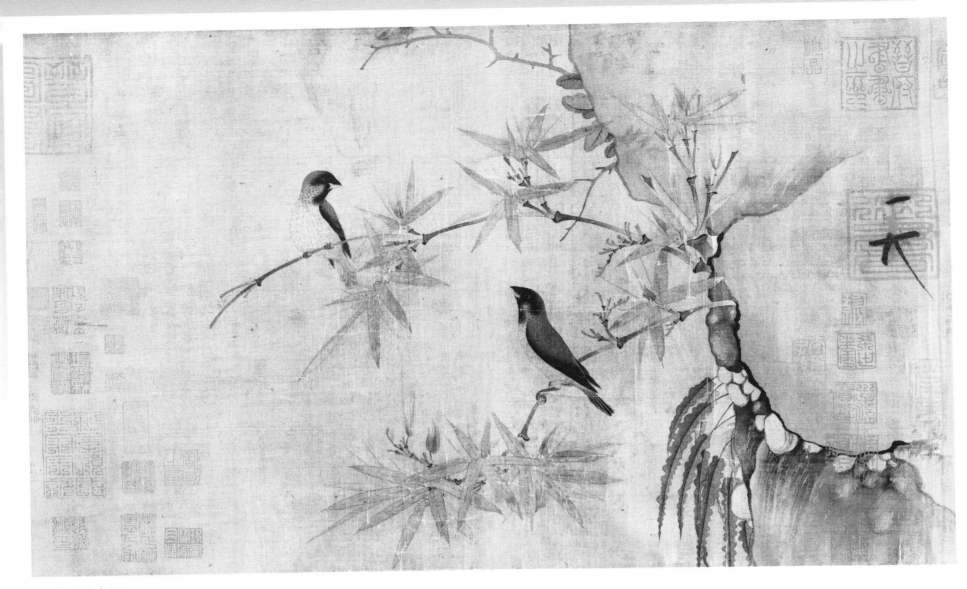

赵佶　竹禽图

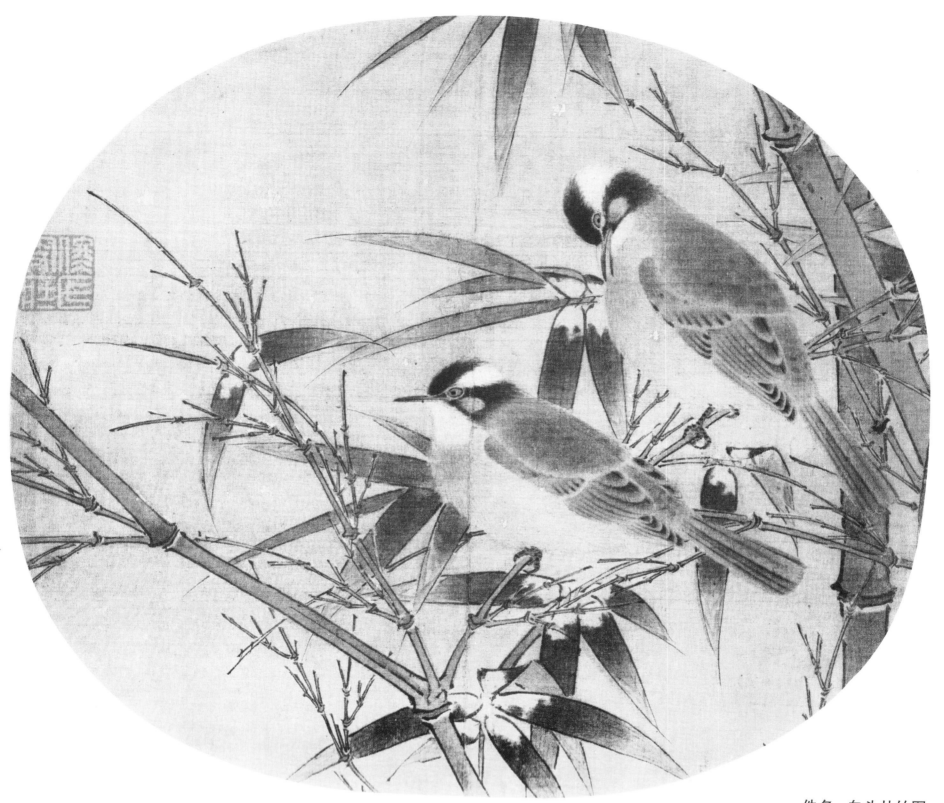

佚名　白头丛竹图

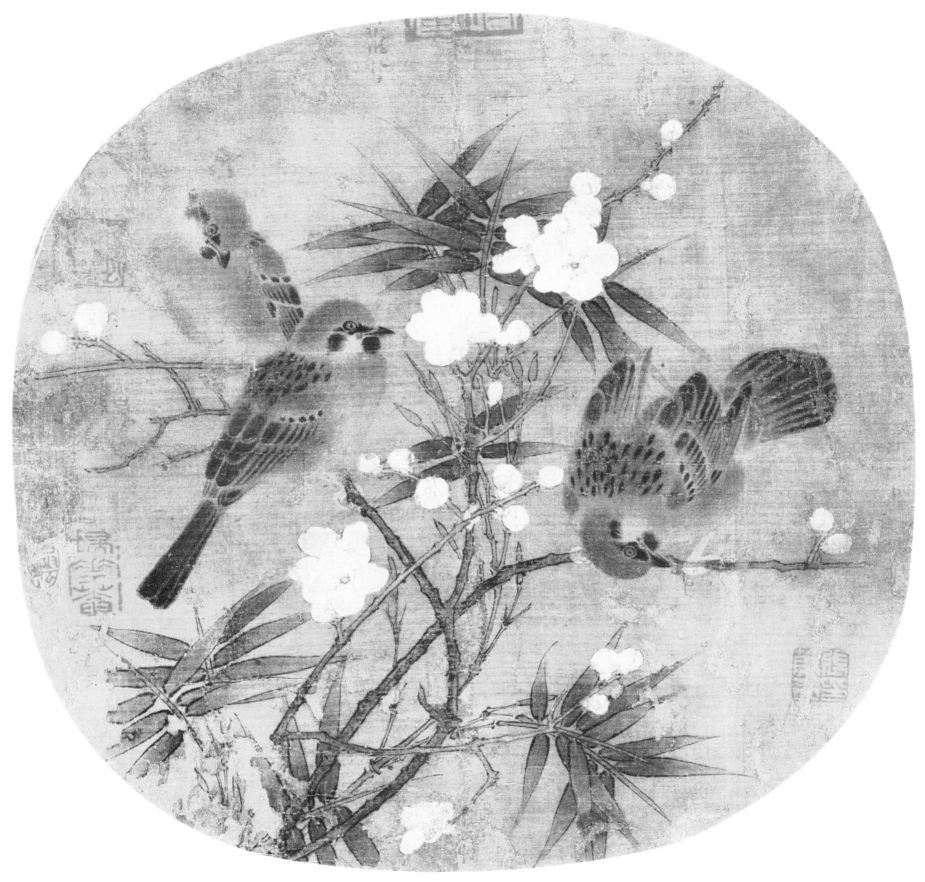

佚名　竹梅小禽图

元代名家画竹范图

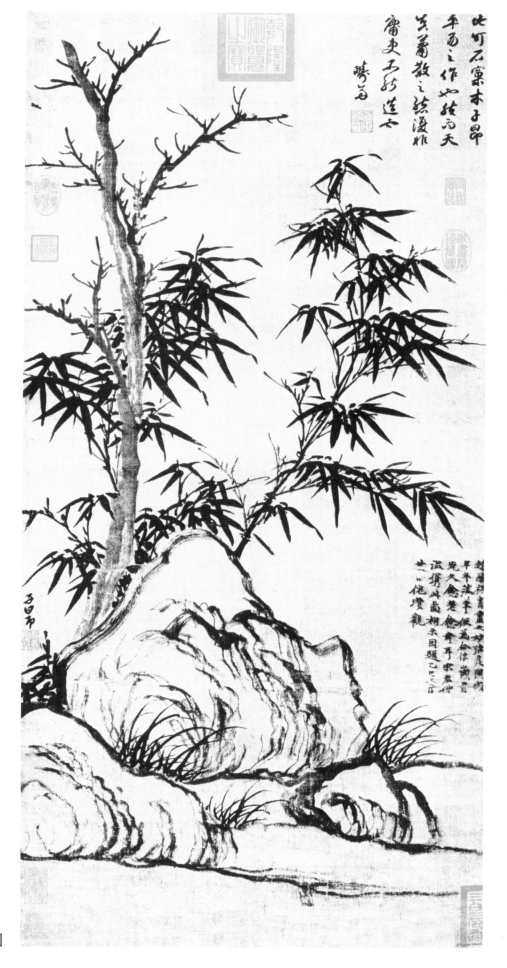

赵孟頫　窠木竹石图

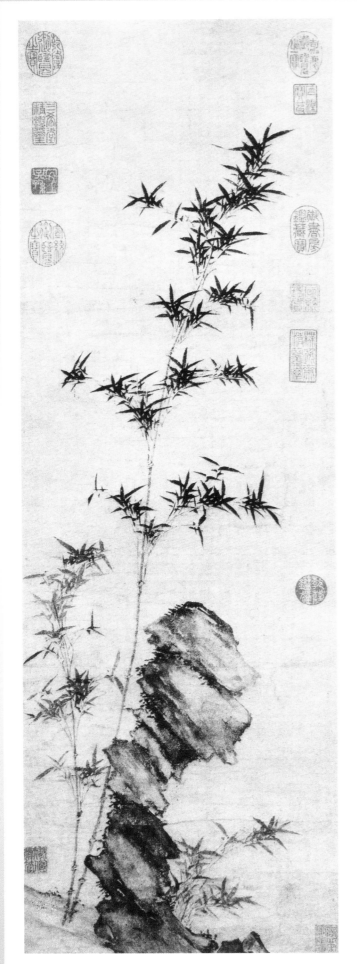

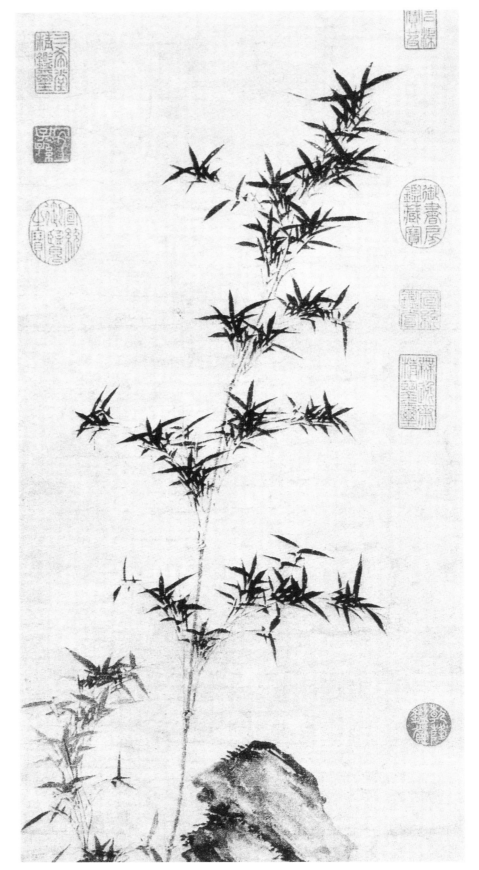

管道昇　竹石图（局部）

管道昇　竹石图

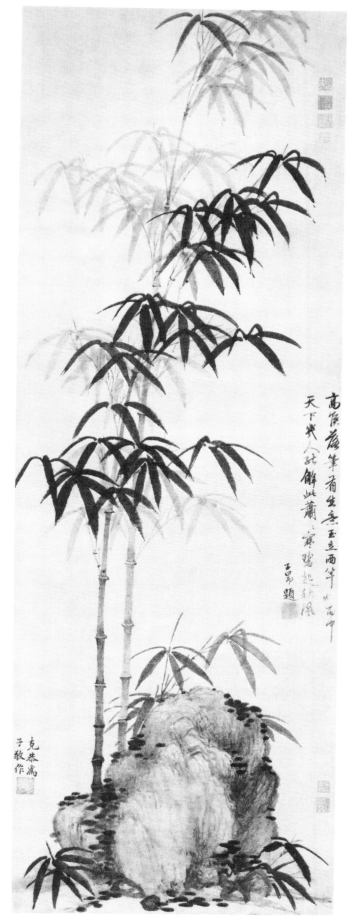

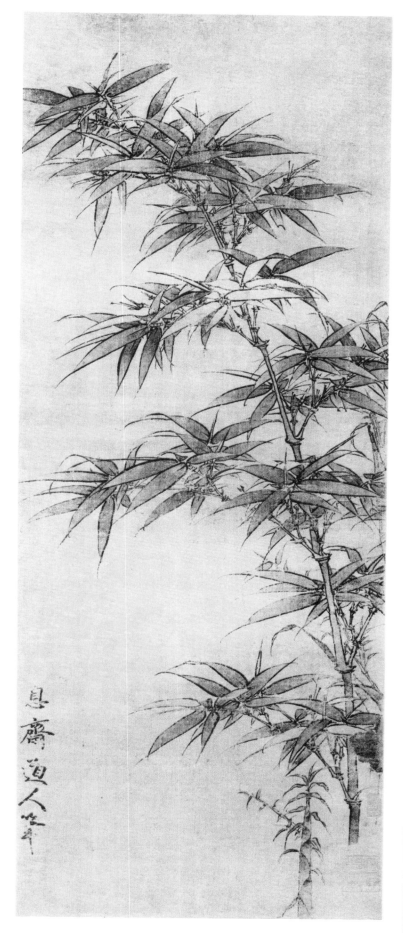

高克恭　墨竹坡石图

李衎　双钩竹图

延祐己未春暮二月廿有一日
息齋道人筆

李衎　竹石图

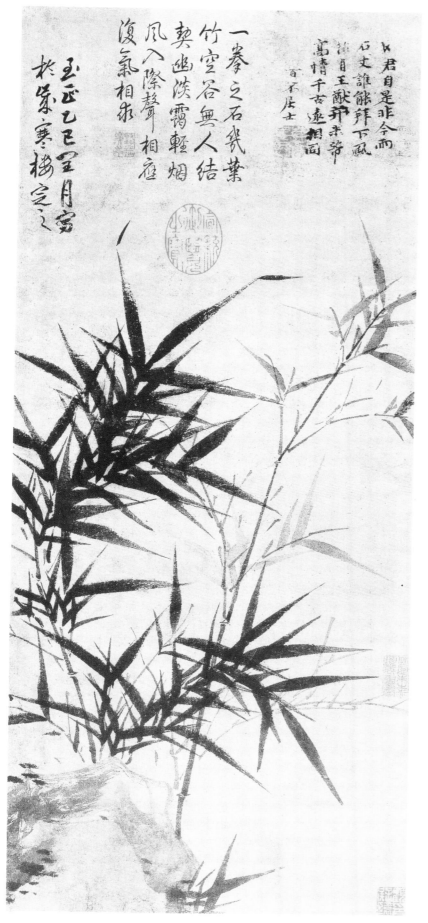

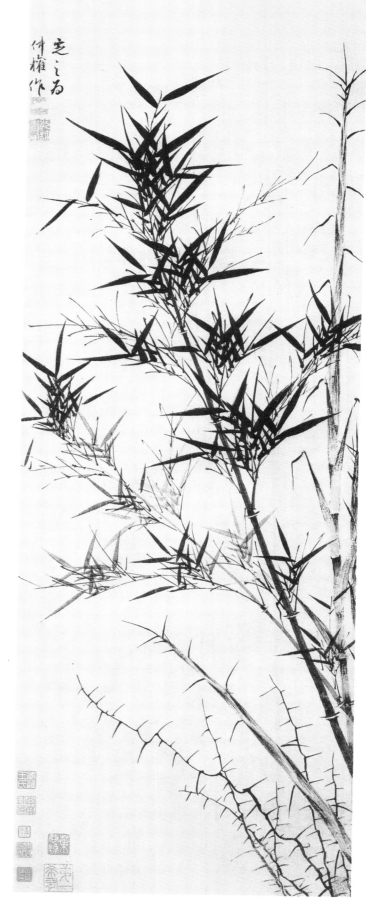

顾安　拳石新篁图

顾安　新篁图

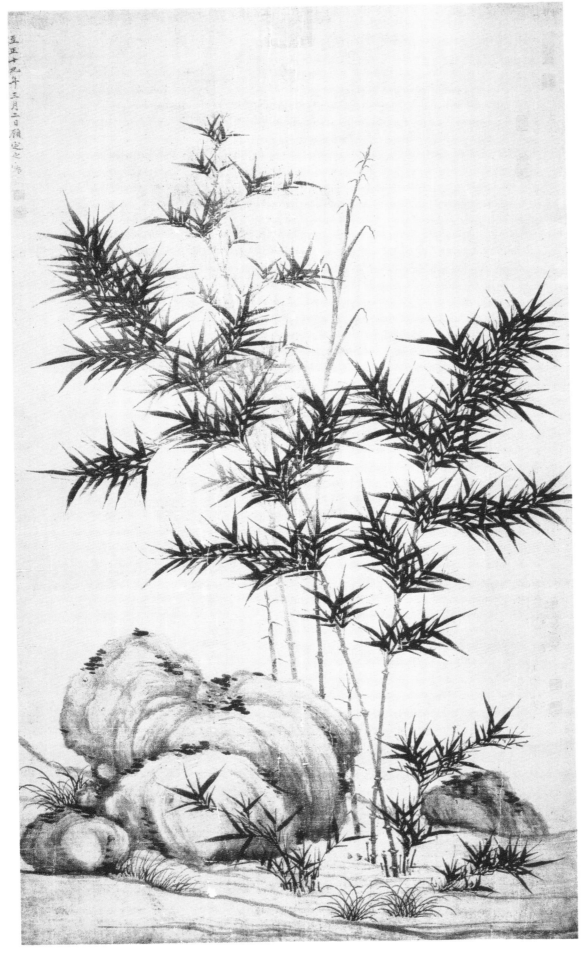

顾安 竹石图

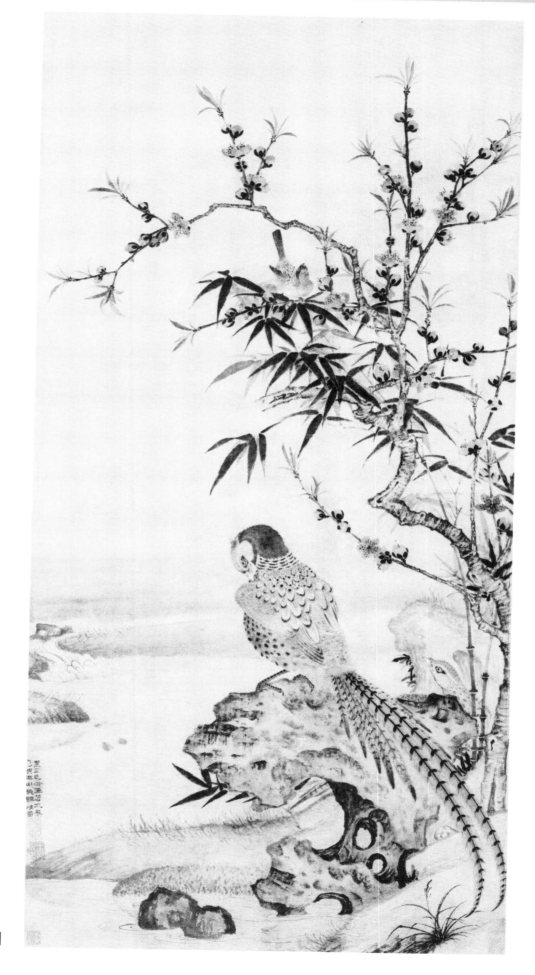

王渊　桃竹锦鸡图

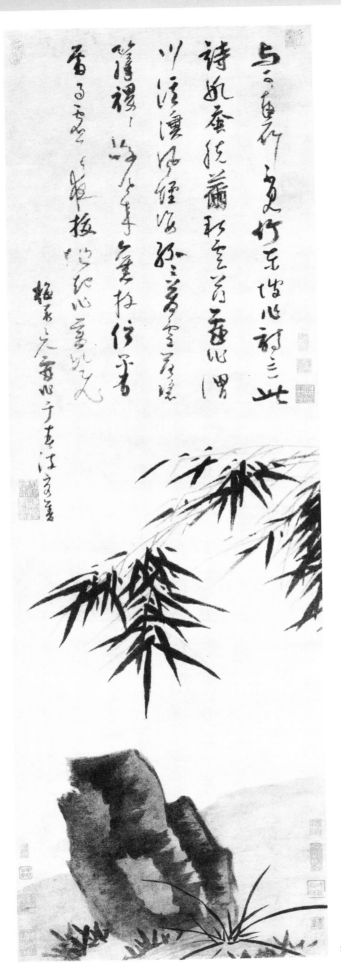

与可墨竹不惟心独三此
诗风与法蕭私室此消
川源漫渚经涧孤三荒萬屋漂
陰陰裡峰々峰峰笔挤怀束
雷子盔盔筆挤设此意流
杜京光盔此子春汪元煮

吴镇　墨竹坡石图

蒲洒琅玕墨色鲜半含風雨半含烟怪束
笔底清如許君子胸中想渭川
湖南散人

吴镇　竹枝图

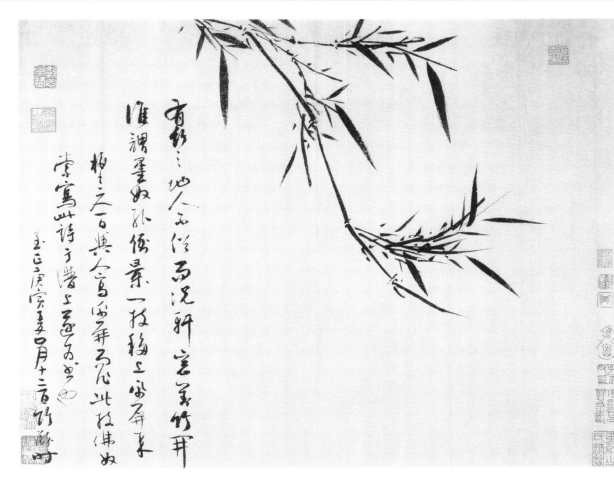

吴镇　墨竹谱之一

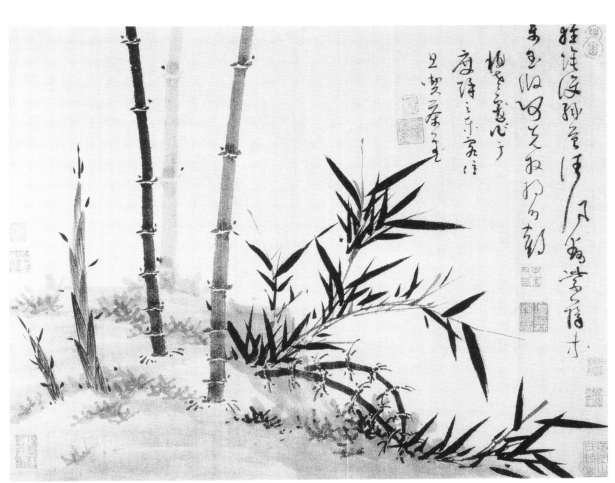

吴镇　墨竹谱之二

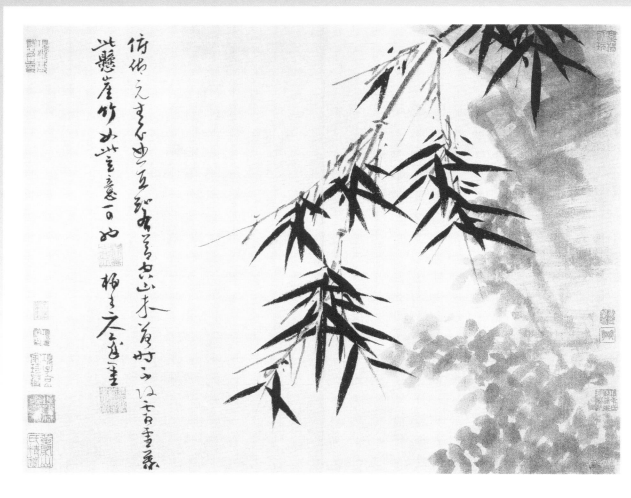

吴镇　墨竹谱之三

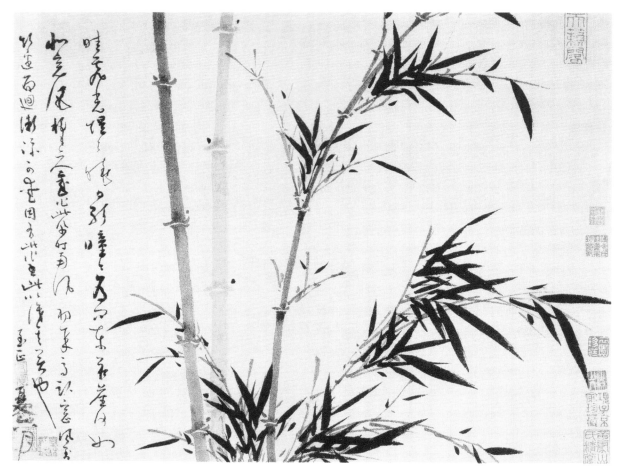

吴镇　墨竹谱之四

吴镇　墨竹谱之五

吴镇　墨竹谱之六

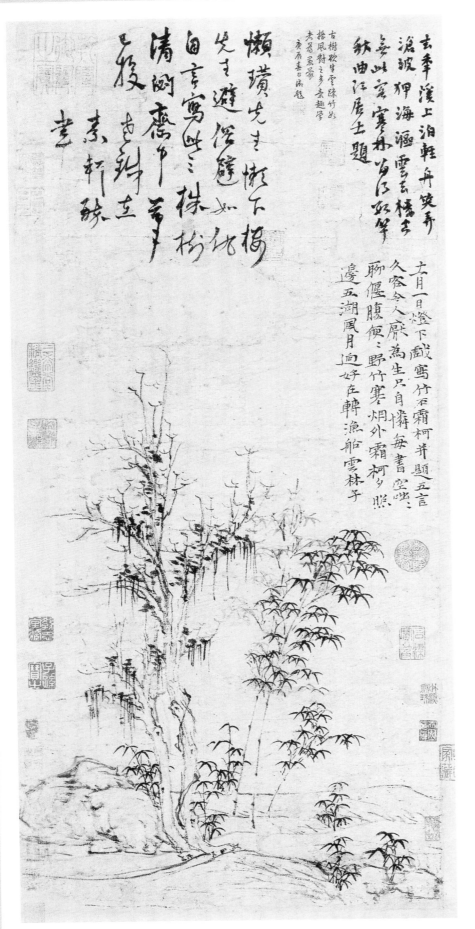

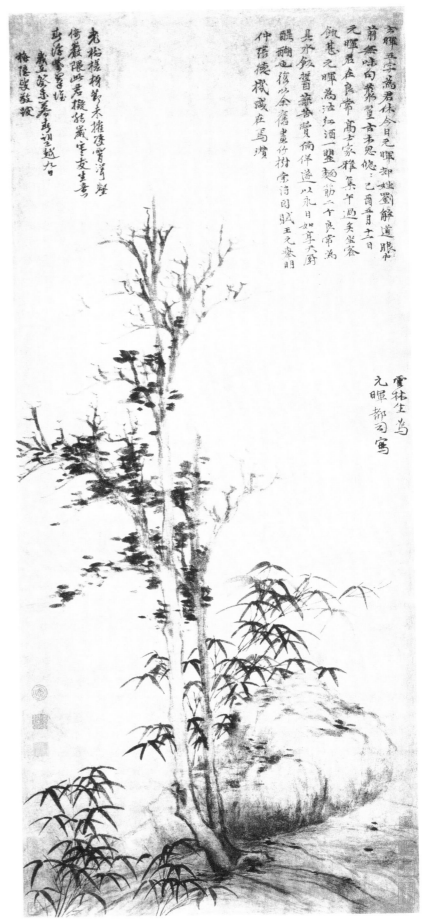

倪瓒　竹石霜柯图　　　　　　　　　　　　　　　　　倪瓒　丛篁古木图

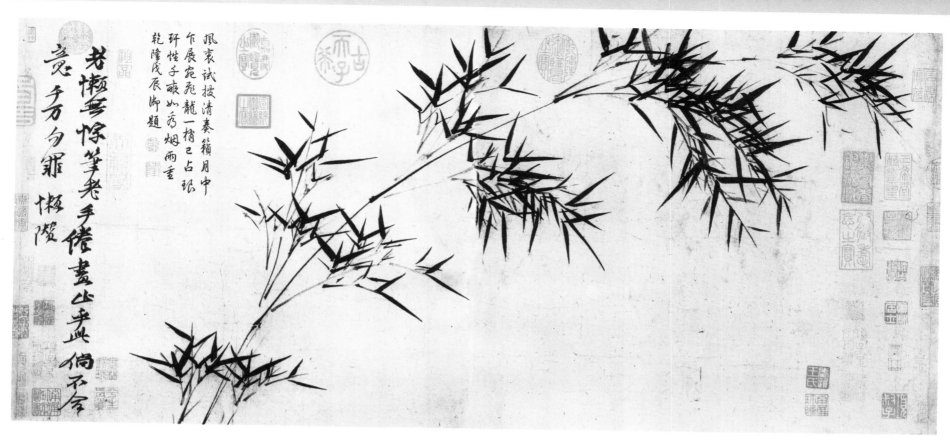

倪瓒　竹枝图

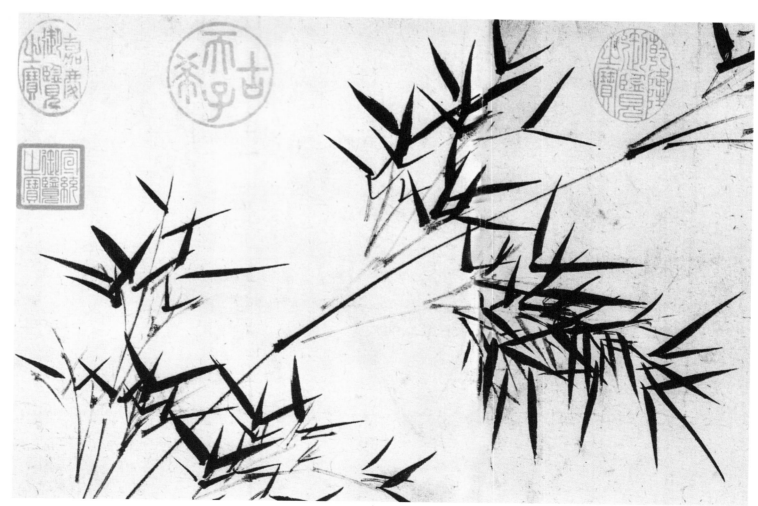

倪瓒　竹枝图（局部）

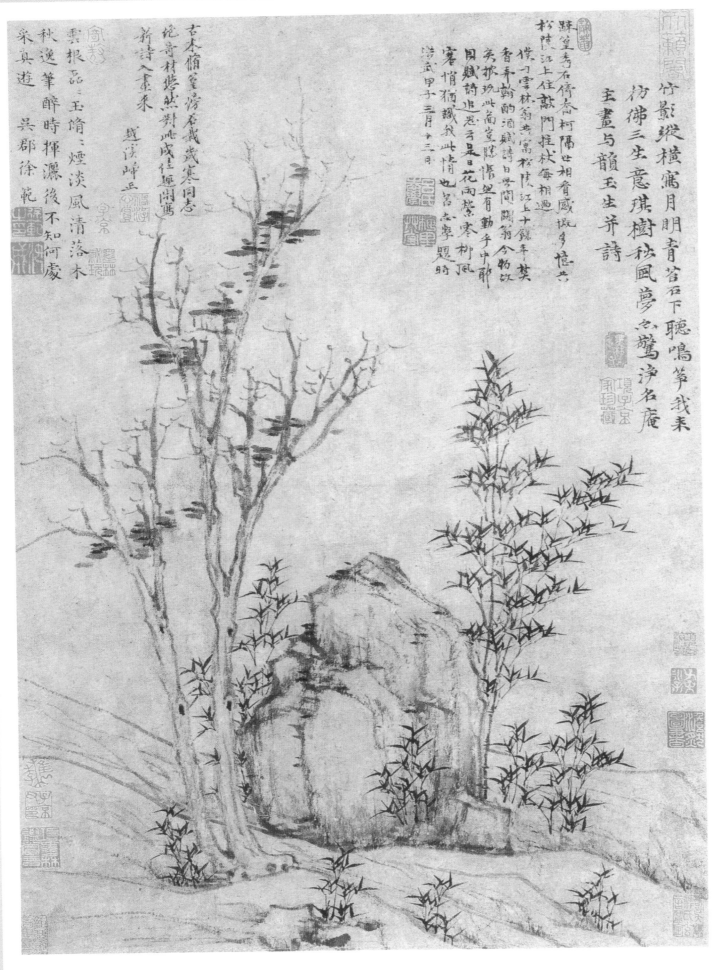

倪瓚 琪树秋风图

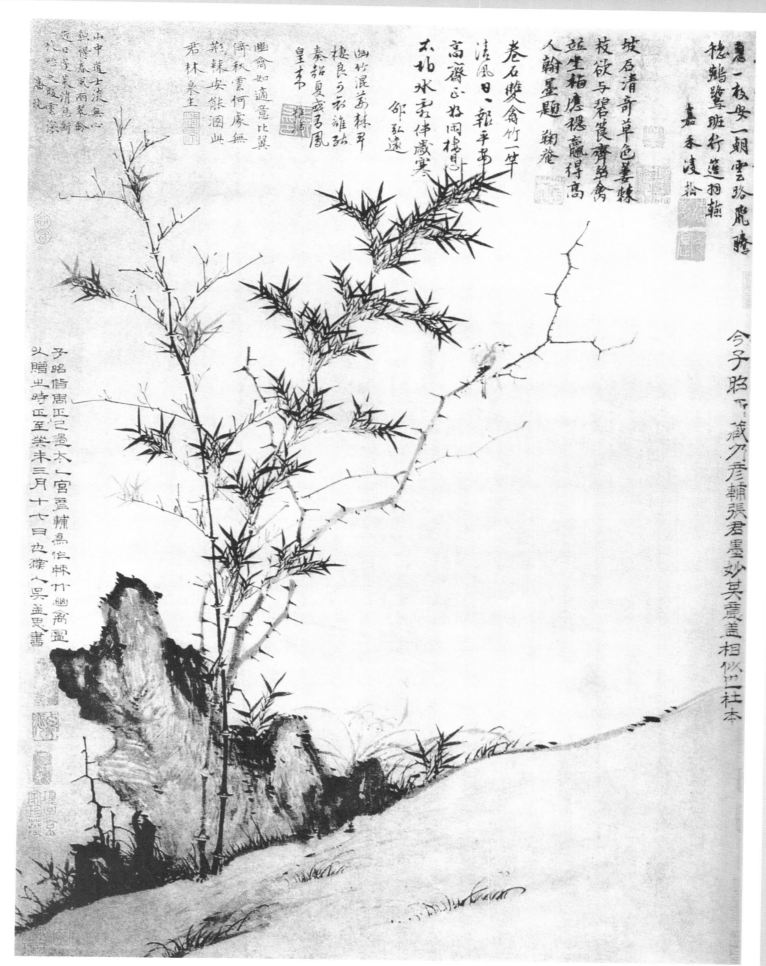

张彦辅　棘竹幽禽图

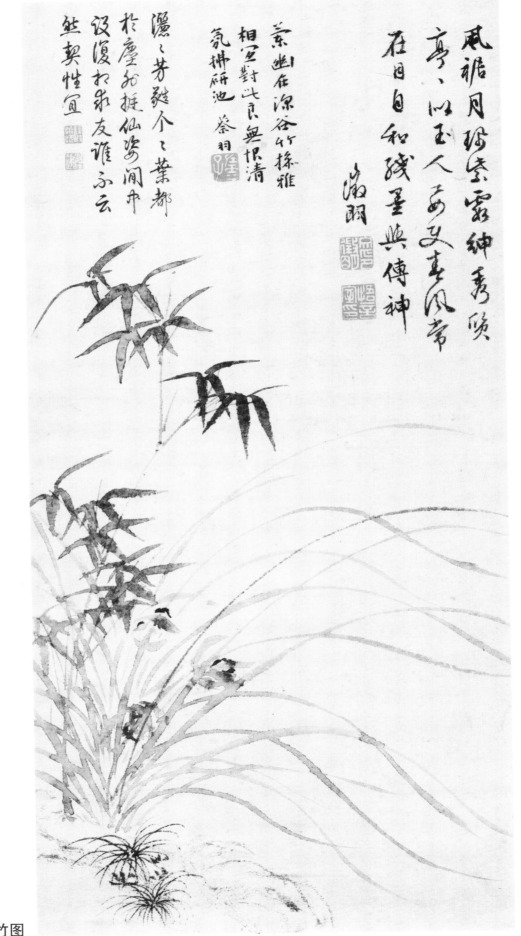

風裾月珮霊露紳秀頌
亭、似玉人而頭素風常
在目自和殘墨與傳神
澂明

蕭幽在涼谷竹孫雅
相望對此良無恨清
筑拂研池 蔡羽

濫~芽飲个~葉都
於塵如挺仙姿闲中
設復和朶友誰不云
然契性宜

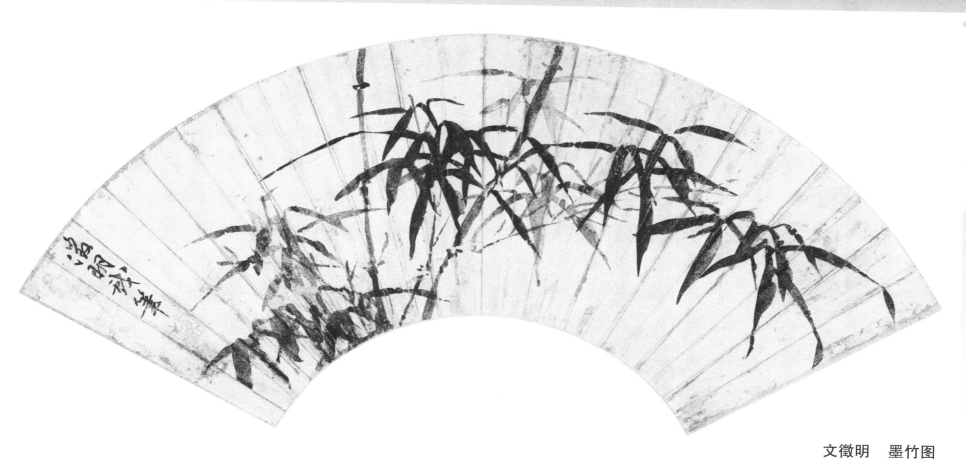

文徵明　墨竹图

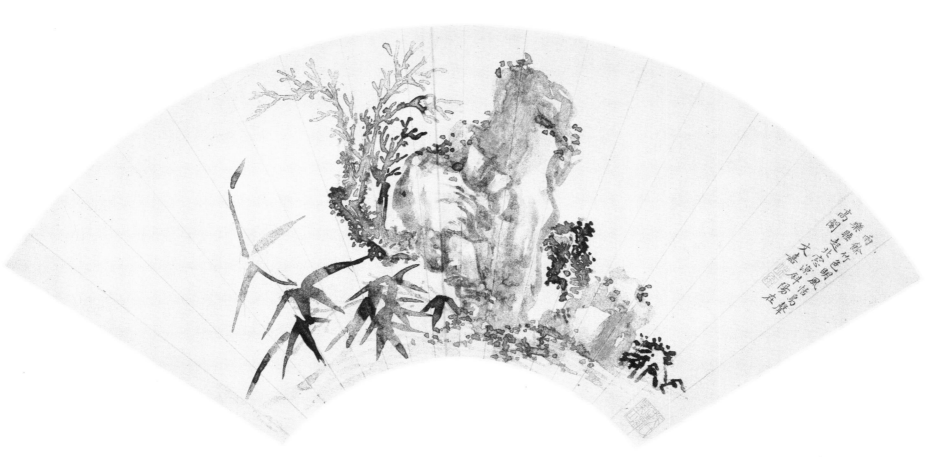

文嘉　竹明风恬图

55

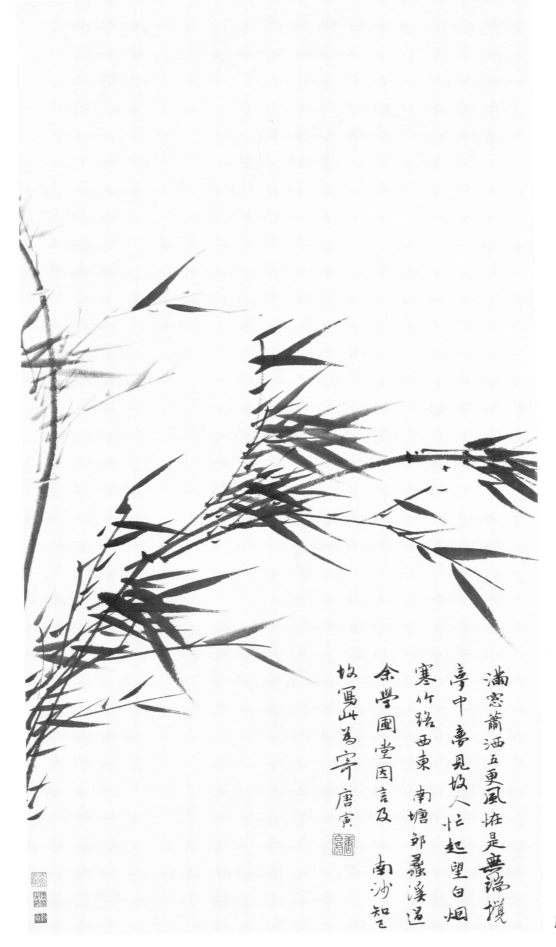

満窗蕭洒五更風　　　　是無端攪
夢中　夢見故人忙起望白烟
寒竹路西東　南塘郭聚溪迴
余學圃堂因言及　　　南沙智
故寫此為　寧唐寅

唐寅　风竹图

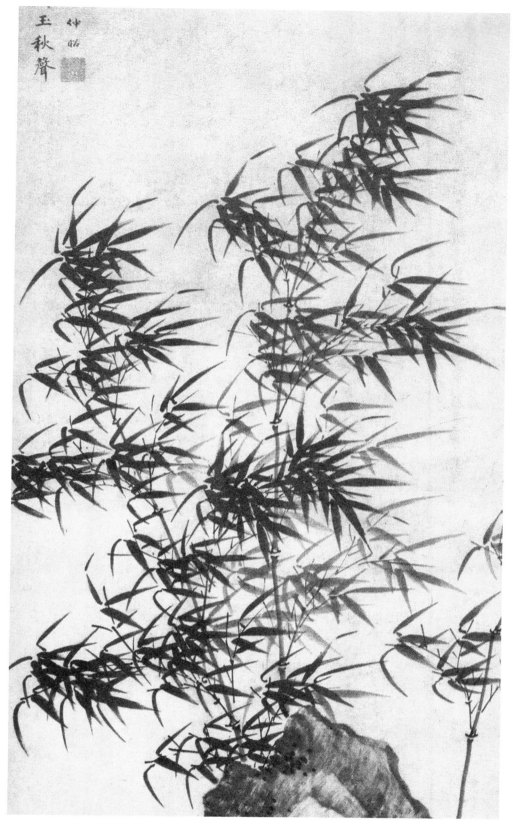

夏昶　戛玉秋声图（局部）

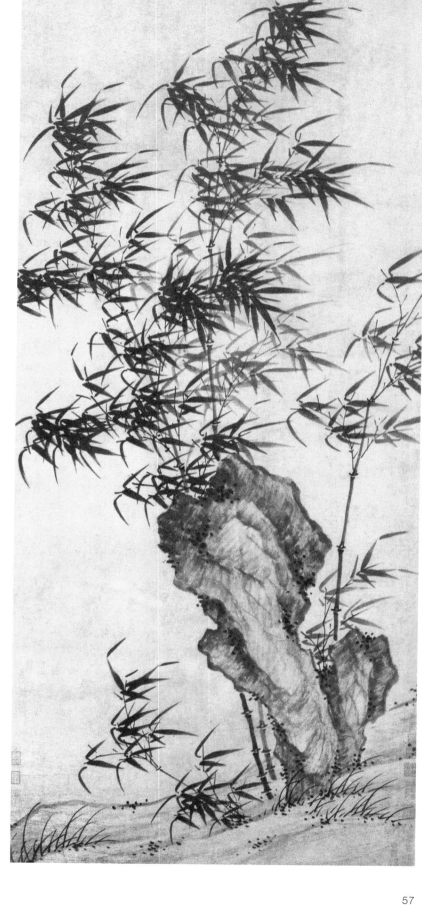

夏昶　戛玉秋声图

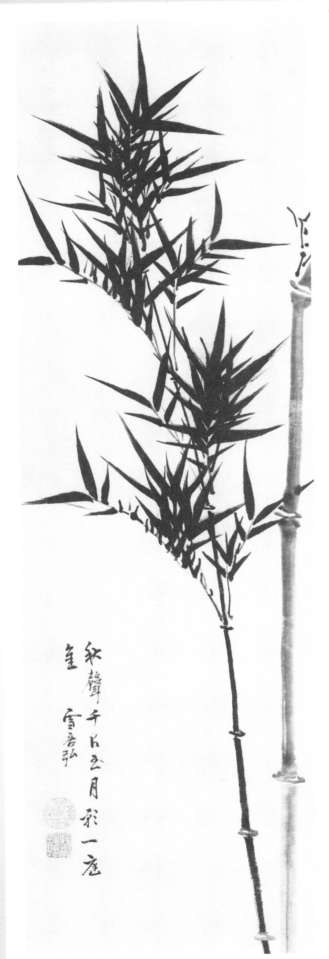

秋声 千尺玉月彩一庭
室雪居弘

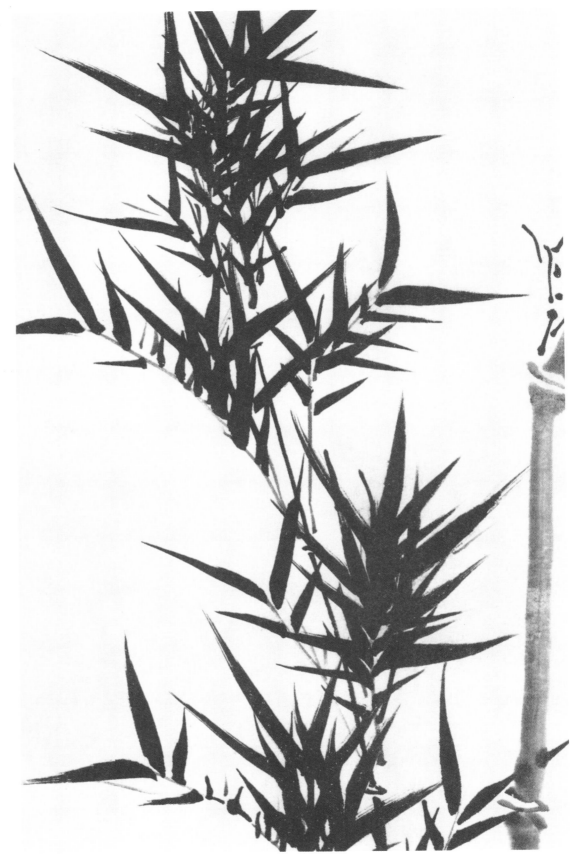

孙克弘　秋声图（局部）

孙克弘　秋声图

清代名家画竹范图

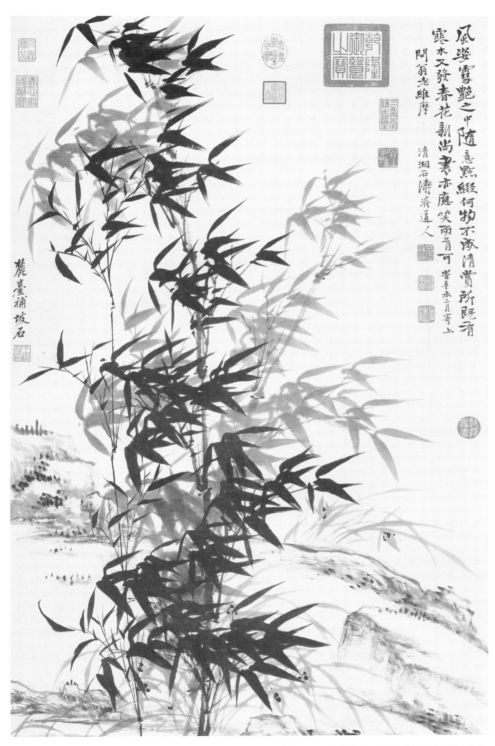

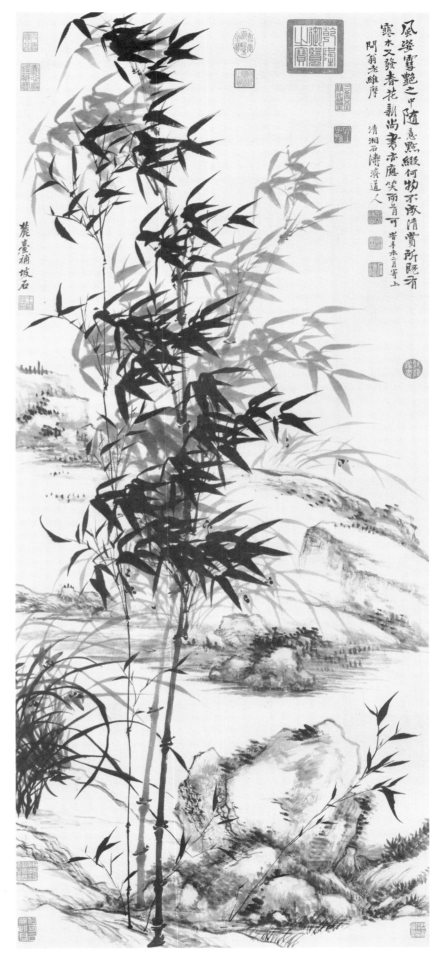

石涛、王原祁　竹兰图（局部）

石涛、王原祁　竹兰图

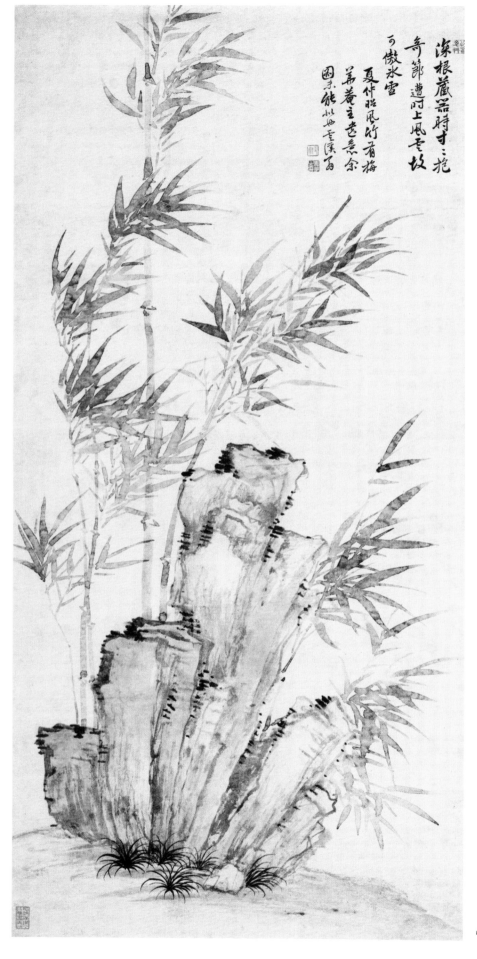

恽寿平　竹石图

恽寿平　竹石图（局部）

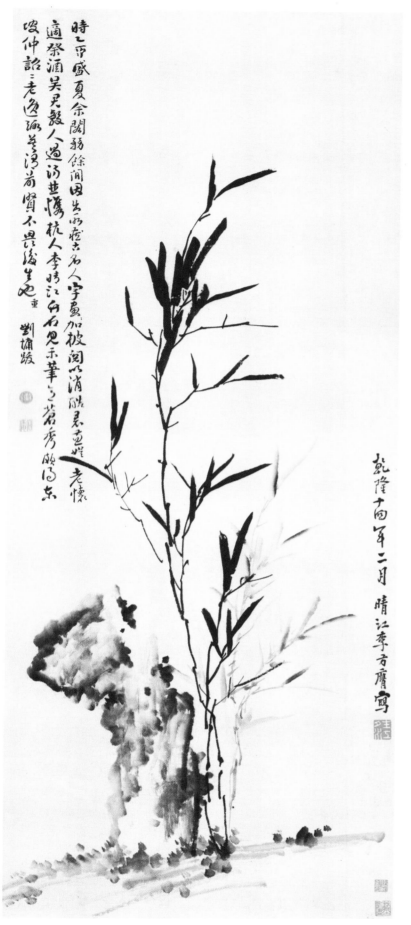

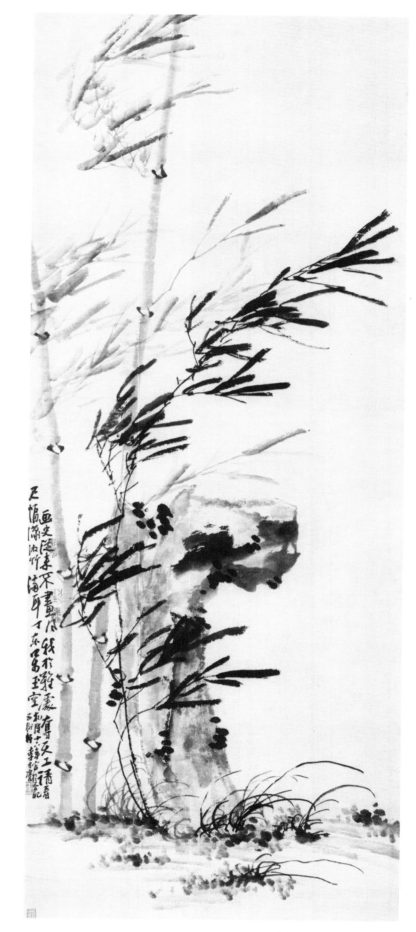

李方膺　簧竹图　　　　　　　　李方膺　潇湘风竹图

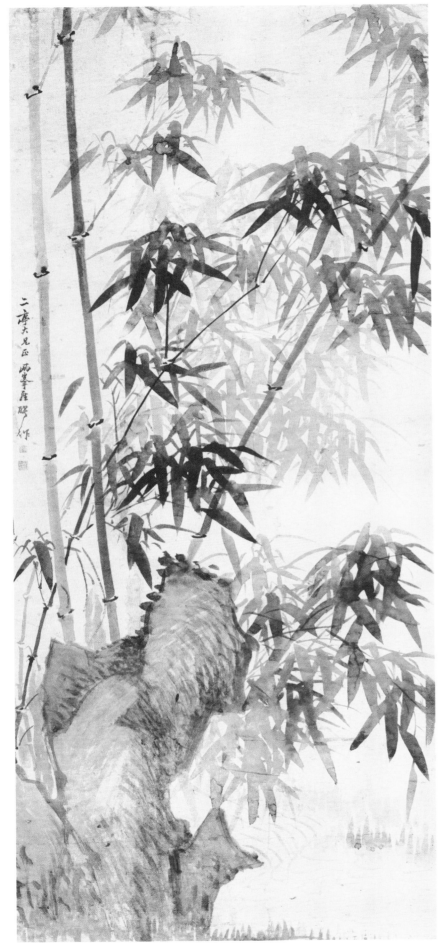

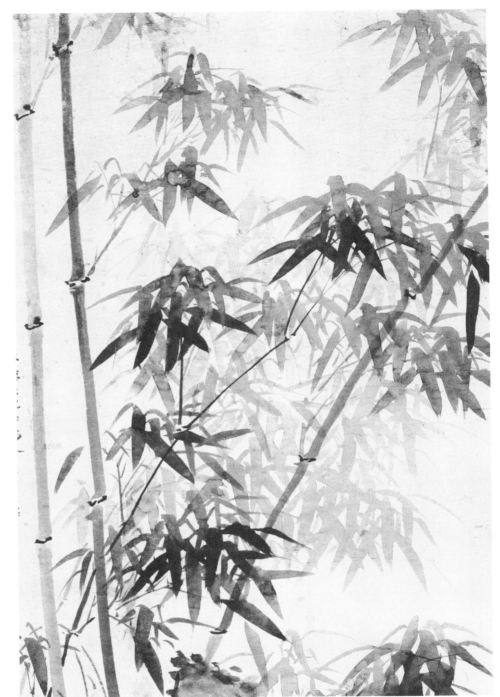

罗聘　竹石图（局部）

罗聘　竹石图

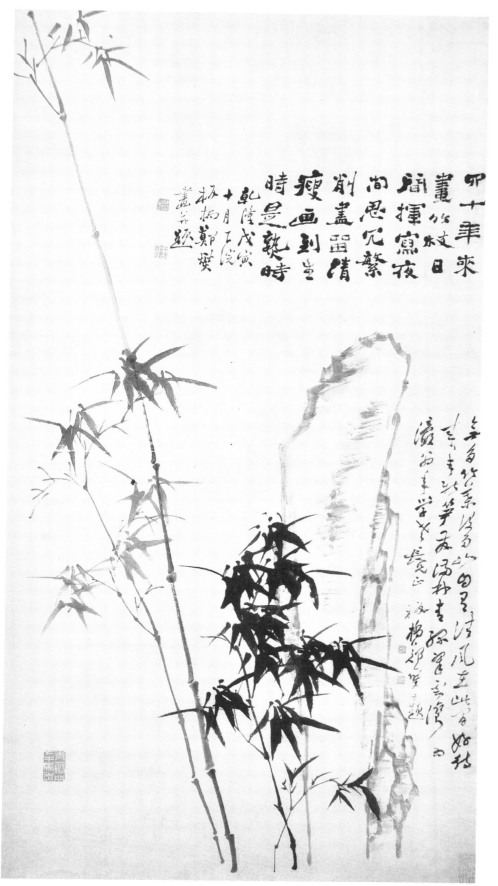

四十年来画竹枝 日间挥写夜间思 冗繁削尽留清瘦 画到生时是熟时

乾隆戊寅十月下浣 板桥郑燮画并题

写来竹叶清如许 自是清风在此间 潇湘烟雨学东坡 板桥郑燮题

郑板桥　竹石图

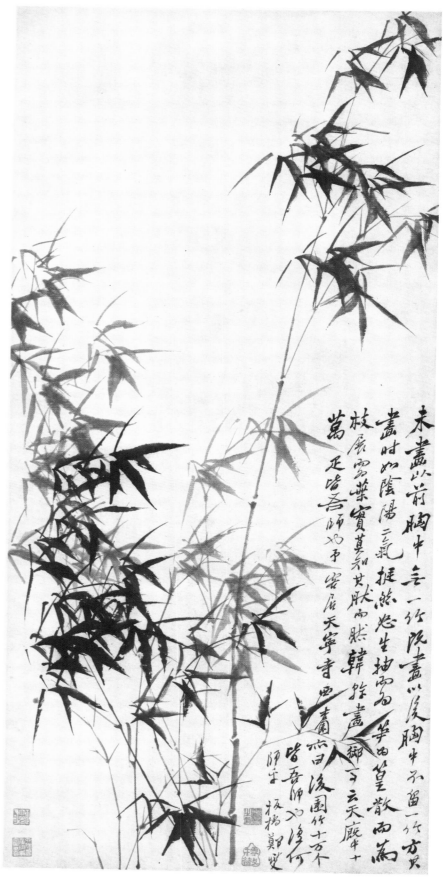

未画以前胸中无一竹 既画以后胸中不留一竹 画时如阴阳二气� 凝然怒生抽奇画 笋而篁散而萧 枝展而叶实莫知其然而然 万竹正啼为师如尔 家居天宁寺西园竹十万个 皆吾师也师乎师乎 板桥郑燮

郑板桥　簧竹图

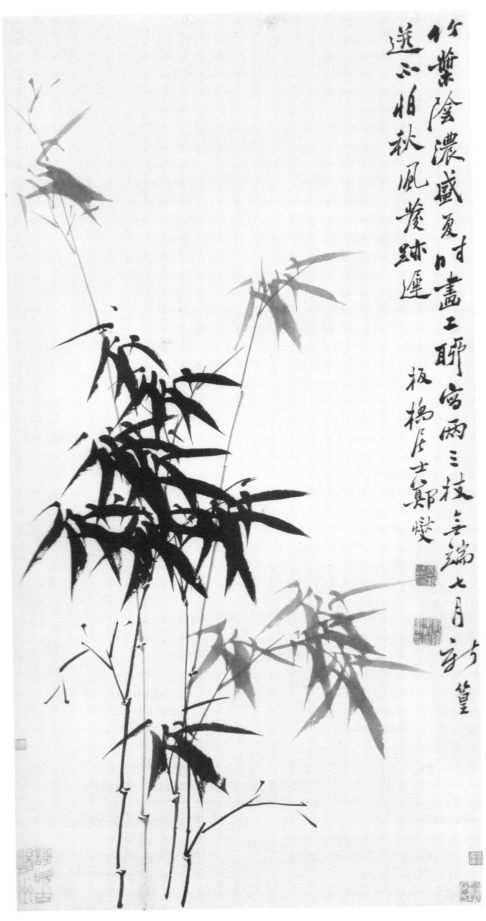

竹葉陰濃盛夏時口畫工聊寫兩三枝莫嫌七月
竿筒遮不相秋風發跡遲

板橋居士鄭燮

郑板桥　新篁图

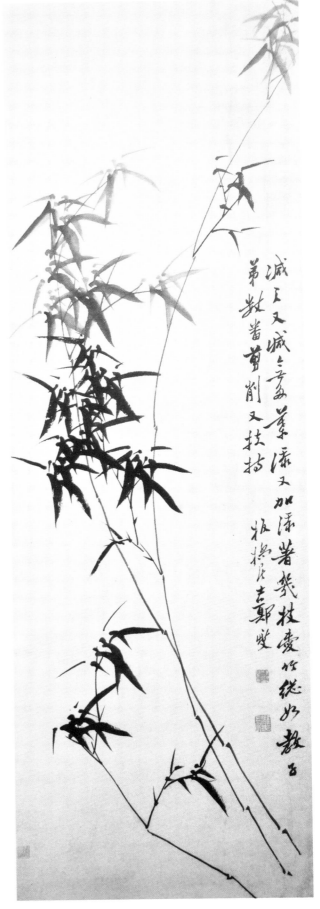

減之又減三兮多葉漸又加濃著葉削又枝樹
第數著曾削又枝慶作從如教古

板橋居士鄭燮

郑板桥　墨竹图

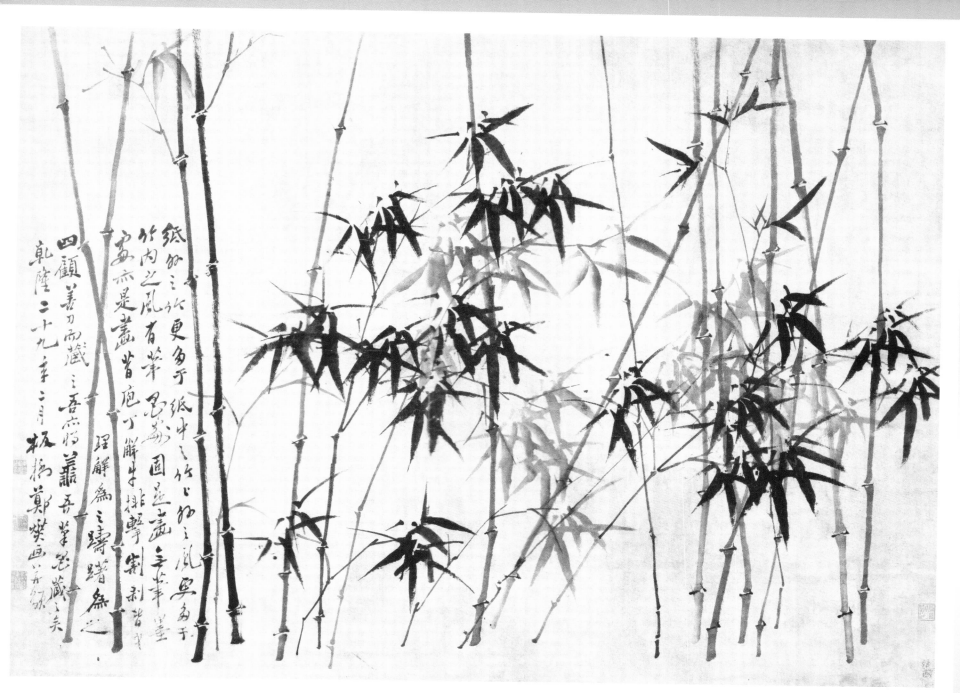

郑板桥　墨竹图

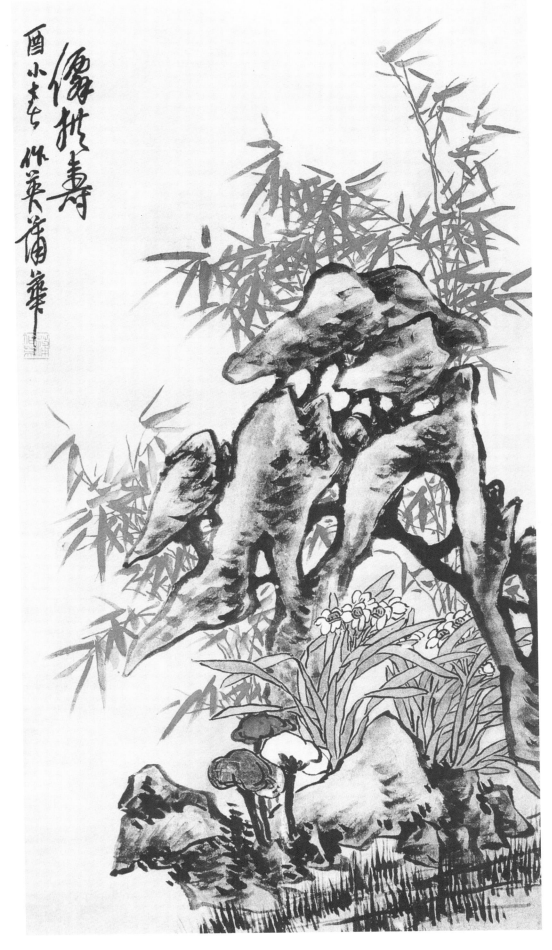

蒲华　仙拱寿

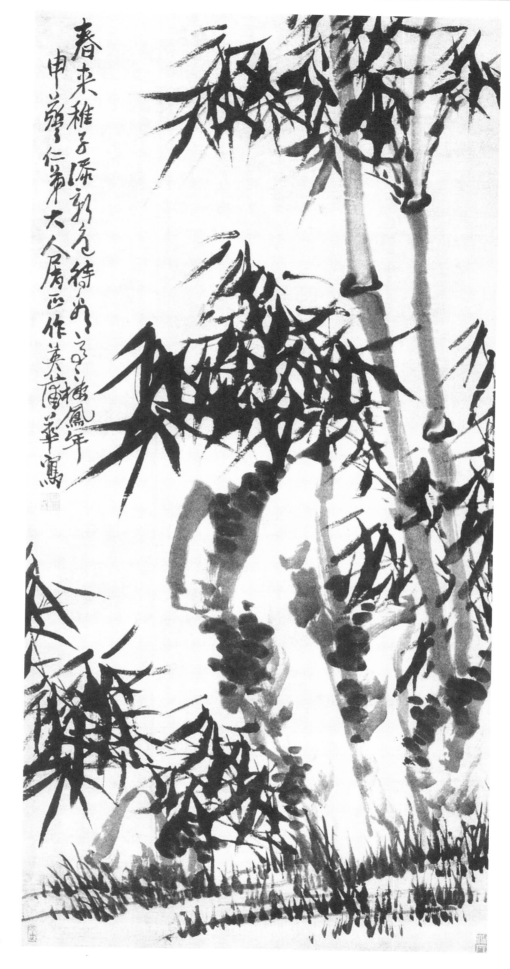

蒲华　春风拂翠

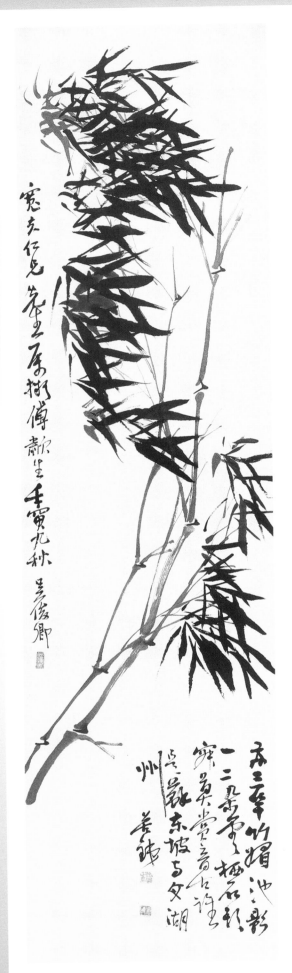

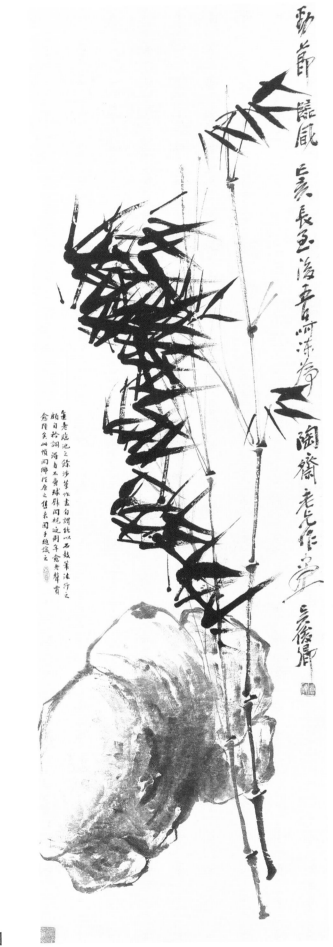

吴昌硕　墨竹图　　　　　　　吴昌硕　竹石图